나도 캘리애처럼 손글씨 잘 쓰고 싶어 워크북 2

인생 문장 편

배정애 [캘리애]

손글씨로 용기와 위로, 사랑과 마음을 나누는 작가.

우리나라 최고의 감성 캘리그라퍼로 베스트셀러 작가는 물론, 온·오프라인 인기 만점 강사다. 캘리그라피와 관련한 여러 협업을 진행하던 중 우연히 손글씨 작업을 맡게 되었다. 그것이 계기가 되어 캘리그라피와는 또 다른 담백한 손글씨의 매력에 푹 빠졌다. 평생 취미인 '덕질'을 한껏 발휘해 여러 펜으로 끝없이 연구하고 연습한 끝에 '누구나 따라 쓰고 싶은' 캘리애만의 예쁜 손글씨를 만들어냈다.

그의 손글씨에는 '사람이 사람에게 건네는 따뜻한 마음'이 담긴다. 드라마 명대사, 좋은 노랫말, 울림을 주는 누군가의 한마디, 그리고 그가 직접 쓴 짧은 에세이까지. 그 밑바탕에는 오늘 하루 힘이 되는 응원의 글을 사람들과 나누고 싶다는 그의 사랑스런 진심이 담겨 있기에 '캘리애 손글씨'는 더 특별하고 아름답다.

《나도 캘리애처럼 손글씨 잘 쓰고 싶어》《나도 캘리애처럼 손글씨 잘 쓰고 싶어 워크북》 그리고 캘리그라피를 다양하게 써서 활용해볼 수 있는 《캘리愛 빠지다》《캘리愛처럼 쓰다》《수채 캘리愛 빠지다》를 펴냈으며, 나태주 필사 시집 《끝까지 남겨두는 그 마음》 원태연 필사 시집 《그런 사람 또 없습니다》 등 다수의 베스트셀러에 캘리그라퍼로 참여했다.

· **인스타그램** @jeju_callilove · **블로그** blog.naver.com/kkomataku · **유튜브** 캘리애 빠지다

한 권으로 끝내는 또박체와 흘림체 그리고 사극체 수업

나도 캘리애처럼 손글씨 잘 쓰고 싶어 워크북 2
인생 문장 편

초판 1쇄 발행 2023년 6월 20일
초판 2쇄 발행 2024년 1월 10일

지은이 배정애
펴낸이 金湞珉
펴낸곳 북로그컴퍼니
책임편집 김나정
디자인 김승은
주소 서울시 마포구 와우산로 44(상수동), 3층
전화 02-738-0214
팩스 02-738-1030
등록 제2010-000174호

ISBN 979-11-6803-066-4 13640

Copyright © 배정애, 2023

'할 수 있다고 생각하든 할 수 없다고 생각하든
결국 당신이 생각하는 대로 된다.'

오래전 회사를 그만두고 '내가 다시 뭔가를 시작할 수 있을까? 과연 할 수 있는 게 뭘까?' 생각하며 자신감을 잃어가던 때 만난 헨리 포드의 명언. 그 순간 내게 필요한 말이라 메모지에 써서 잘 보이는 곳에 붙여두고 습관처럼 봤었어요. '내가 생각하는 대로 된다.' 이 말을 잊지 않기 위해서였는데 계속 보다 보니 마음가짐도 달라지기 시작했어요. 이처럼 지금 내게 필요한 명언이나 자주 보며 마음에 새기고 싶은 문장을 어딘가에 붙여 둔 경험 한 번쯤 있으시죠?

저는 이 경험을 계기로 드라마 명대사, 책 속 좋은 글, 예쁜 노랫말 같은 것들을 기록하려고 본격적으로 손글씨를 쓰기 시작했어요. 집중하고 쓰다 보면 문장을 더 잘 이해할 수 있었고, 쓰는 즐거움도 느낄 수 있었어요. 그리고 나의 기록을 SNS에 공유하면서 사람들에게 좋은 글을 소개하는 기쁨도 알게 되었고요. 손으로 글씨를 쓴다는 건 단순히 쓰는 것 이상의 의미가 있는 것 같아요. 자신의 마음을 표현하고 다스리며 잠시 생각과 감정을 정리할 시간을 선물해주기도 하니까요.

그래서 이번 워크북에는 위로나 용기가 필요했던 날에 만난 문장, 따끔한 충고나 조언이 절실했던 날에 만난 문장 등 저의 인생 문장을 담아봤습니다. 또박체, 흘림체와 더불어 격식을 차려야 하는 글이나 예스러운 분위기에 어울리는 저의 새로운 서체 '사극체'도 준비했으니 꼭 끝까지 써보세요.

여러분도 워크북 속 문장을 따라 쓰면서 '나만의 인생 문장'을 만나고, 손글씨로 마음을 표현하는 즐거움을 누리실 수 있기를 바라요. 그럼 우리 함께 인생 문장을 만나러 가볼까요?

배정애

차례

이 책에서 배워볼 서체와 사용 펜

♤ 이 책은《나도 캘리애처럼 손글씨 잘 쓰고 싶어》의 워크북으로 손글씨 따라 쓰기에 집중할 수 있도록 구성했습니다.

♤ 먼저 출간된《나도 캘리애처럼 손글씨 잘 쓰고 싶어 워크북》은 캘리애의 감성 문장으로 또박체와 흘림체를 연습할 수 있도록 구성했으며, 이번 워크북은 시간이 흘러도 변하지 않는 명문장들을 또박체와 흘림체, 그리고 사극체로 연습할 수 있도록 구성했습니다.

 또박체 **흘림체**

이번 책에서도 페이퍼메이트 잉크조이 젤 0.7로 또박체와 흘림체를 써볼 거예요. 구하기 어렵다면 제브라 사라사 클립 0.7을 사용해도 좋아요.

사극체

사극체는 제노 가는 붓펜으로 써볼 거예요. 붓펜은 사용자의 힘과 사용 기간에 따라 선의 굵기가 달라져서 같은 펜임에도 때에 따라 더 굵거나 얇게 느껴질 수 있어요.

또한, 힘 조절에 익숙하지 않으면 붓모가 금방 뭉개지기 때문에 칼로 살짝 자른 후 뾰족한 면으로 쓰기를 추천해요. 자세한 방법을 영상으로 준비했으니 큐알 코드를 꼭 확인해보세요.

◀ 붓모를 자른 후(왼쪽은 가는 붓, 오른쪽은 중간 붓)

이 책의 구성

단어로 시작하기

이 책의 주요 단어들을 모았으니, 가볍게 손을 푼다고 생각하며 써보세요.

한 줄 문장 쓰기 / 두 줄 문장 쓰기

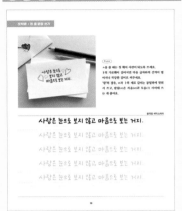

국내외 명언 등을 모았어요. 손글씨를 잘 쓰는 법에 대한 작가의 가이드 글이 달려 있으니 그 점에 집중해 연습해보세요.

중간 글 쓰기

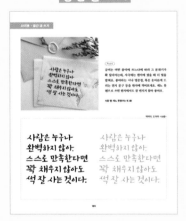

드라마 명대사 등을 모았어요. 손글씨를 잘 보여주기 위한 정렬 팁, 꾸미기 팁 등이 담겨 있으니 일상에서 바로 활용해보세요.

긴 글 쓰기

세계 고전 명작 등에서 뽑은 문장을 모았어요. 이전에 배운 것들을 종합적으로 고려해 써보세요.

· PART **1** ·

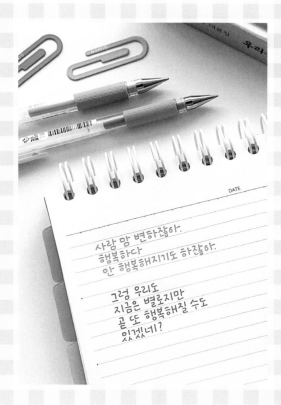

사랑 맘 변하잖아.
행복하다
안 행복해지기도 하잖아.

그럼 우리도
지금은 별로지만
곧 또 행복해질 수도
있겠네?

'또박체'
더 잘 쓰고 싶어

꿈은 마법으로 실현되지 않는다.
땀과 의지, 노력이 필요한 일이다.

기쁨 기쁨 기쁨 기쁨 기쁨
기쁨 기쁨 기쁨 기쁨 기쁨

내일 내일 내일 내일 내일
내일 내일 내일 내일 내일

노력 노력 노력 노력 노력
노력 노력 노력 노력 노력

당신 당신 당신 당신 당신
당신 당신 당신 당신 당신

마음 마음 마음 마음 마음
마음 마음 마음 마음 마음

방향 방향 방향 방향 방향
방향 방향 방향 방향 방향

꿈꾸다 꿈꾸다 꿈꾸다
꿈꾸다 꿈꾸다 꿈꾸다
꿈꾸다 꿈꾸다 꿈꾸다

별	별	별	별	별	별	별	별	별	별		
삶	삶	삶	삶	삶	삶	삶	삶	삶	삶		
변	화	변	화	변	화	변	화	변	화		
변	화	변	화	변	화	변	화	변	화		
생	각	생	각	생	각	생	각	생	각		
생	각	생	각	생	각	생	각	생	각		
성	공	성	공	성	공	성	공	성	공		
성	공	성	공	성	공	성	공	성	공		
순	간	순	간	순	간	순	간	순	간		
순	간	순	간	순	간	순	간	순	간		
오	늘	오	늘	오	늘	오	늘	오	늘		
오	늘	오	늘	오	늘	오	늘	오	늘		
배	우	다	배	우	다	배	우	다			
배	우	다	배	우	다	배	우	다			
배	우	다	배	우	다	배	우	다			

웃	음	웃	음	웃	음	웃	음	웃	음		
웃	음	웃	음	웃	음	웃	음	웃	음		
인	생	인	생	인	생	인	생	인	생		
인	생	인	생	인	생	인	생	인	생		
자	신	자	신	자	신	자	신	자	신		
자	신	자	신	자	신	자	신	자	신		
진	실	진	실	진	실	진	실	진	실		
진	실	진	실	진	실	진	실	진	실		
출	발	출	발	출	발	출	발	출	발		
출	발	출	발	출	발	출	발	출	발		
태	도	태	도	태	도	태	도	태	도		
태	도	태	도	태	도	태	도	태	도		
빛	나	다	빛	나	다	빛	나	다			
빛	나	다	빛	나	다	빛	나	다			
빛	나	다	빛	나	다	빛	나	다			

행	복	행	복	행	복	행	복	행	복		
행	복	행	복	행	복	행	복	행	복		
필	요	필	요	필	요	필	요	필	요		
필	요	필	요	필	요	필	요	필	요		
희	망	희	망	희	망	희	망	희	망		
희	망	희	망	희	망	희	망	희	망		
스	스	로	스	스	로	스	스	로			
스	스	로	스	스	로	스	스	로			
스	스	로	스	스	로	스	스	로			
즐	겁	다	즐	겁	다	즐	겁	다			
즐	겁	다	즐	겁	다	즐	겁	다			
즐	겁	다	즐	겁	다	즐	겁	다			
지	름	길	지	름	길	지	름	길			
지	름	길	지	름	길	지	름	길			
지	름	길	지	름	길	지	름	길			

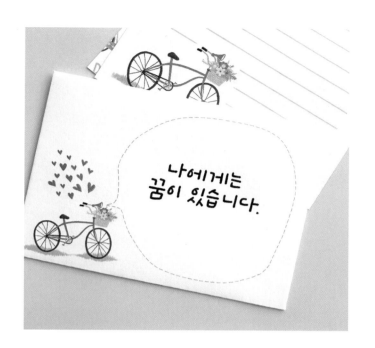

Point

ㄲ처럼 쌍자음을 쓸 때는 두 ㄱ을 붙여서 쓰지 말고, 사이에 여유를 두고 쓰세요. '꿈'처럼 ㄲ 아래에 모음이 올 때는 자음(ㄲ)과 모음(ㅜ) 사이에도 간격을 두고 쓰는 게 좋아요.

마틴 루서 킹

나에게는 꿈이 있습니다.

나에게는 꿈이 있습니다.

나에게는 꿈이 있습니다.

나에게는 꿈이 있습니다.

나에게는 꿈이 있습니다.

오랫동안 꿈을 그리는 사람은 마침내 그 꿈을 닮아간다.

오랫동안 꿈을 그리는 사람은 마침내 그 꿈을 닮아간다.

오랫동안 꿈을 그리는 사람은 마침내 그 꿈을 닮아간다.

꿈은 희망을 버리지 않는 사람에게 선물로 주어진다.

꿈은 희망을 버리지 않는 사람에게 선물로 주어진다.

꿈은 희망을 버리지 않는 사람에게 선물로 주어진다.

만약 당신이 꿈을 꿀 수 있다면 그것을 이룰 수 있다.

만약 당신이 꿈을 꿀 수 있다면 그것을 이룰 수 있다.

만약 당신이 꿈을 꿀 수 있다면 그것을 이룰 수 있다.

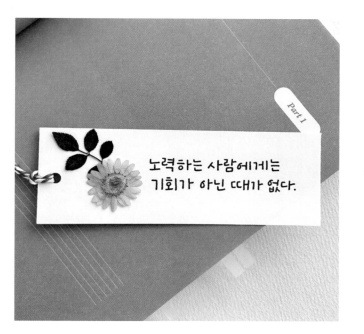

Part 1

Point

ㄴ을 쓸 때는 세로획이 길어지지 않게 주의하세요. '노력'의 '노'처럼 ㄴ 아래에 모음이 오는 경우나 받침에 오는 ㄴ은 세로획보다 가로획을 더 길게 쓰는 게 좋고, 그 외에는 1:1 비율로 쓰는 게 좋아요.

한용운

노력하는 사람에게는 기회가 아닌 때가 없다.

노력하는 사람에게는 기회가 아닌 때가 없다.

노력하는 사람에게는 기회가 아닌 때가 없다.

노력하는 사람에게는 기회가 아닌 때가 없다.

노력하는 사람에게는 기회가 아닌 때가 없다.

천재는 99%의 노력과 1% 재능으로 만들어지는 것이다.

천재는 99%의 노력과 1% 재능으로 만들어지는 것이다.

천재는 99%의 노력과 1% 재능으로 만들어지는 것이다.

마음과 힘을 다한다면 무슨 일인들 능히 하지 못하리오.

마음과 힘을 다한다면 무슨 일인들 능히 하지 못하리오.

마음과 힘을 다한다면 무슨 일인들 능히 하지 못하리오.

내면의 태도를 바꾸면 삶의 외면도 바꿀 수 있다.

내면의 태도를 바꾸면 삶의 외면도 바꿀 수 있다.

내면의 태도를 바꾸면 삶의 외면도 바꿀 수 있다.

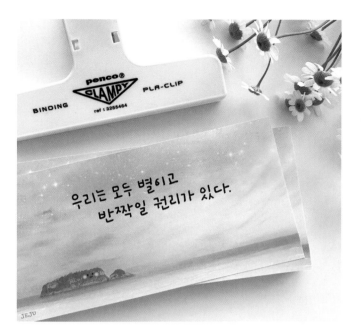

Point

ㅂ을 쓸 때는 두 세로획이 평행이 되도록 써야 하며, ㅂ의 ㅁ 공간이 너무 좁아지지 않게 신경 써서 가운데 획을 그어야 해요.
'별', '반'처럼 ㅂ 아래에 받침이 올 때는 받침을 모음(ㅕ, ㅏ) 아래에 오도록 쓰는 게 깔끔합니다.

마릴린 먼로

우리는 모두 별이고 반짝일 권리가 있다.

우리는 모두 별이고 반짝일 권리가 있다.

우리는 모두 별이고 반짝일 권리가 있다.

우리는 모두 별이고 반짝일 권리가 있다.

우리는 모두 별이고 반짝일 권리가 있다.

내 안에 빛이 있으면 스스로 빛나는 법이다.

내 안에 빛이 있으면 스스로 빛나는 법이다.

내 안에 빛이 있으면 스스로 빛나는 법이다.

그림자가 있는 곳에는 반드시 밝은 빛이 비친다.

그림자가 있는 곳에는 반드시 밝은 빛이 비친다.

그림자가 있는 곳에는 반드시 밝은 빛이 비친다.

너는 별들로 만들어졌으니 고귀해져라.

너는 별들로 만들어졌으니 고귀해져라.

너는 별들로 만들어졌으니 고귀해져라.

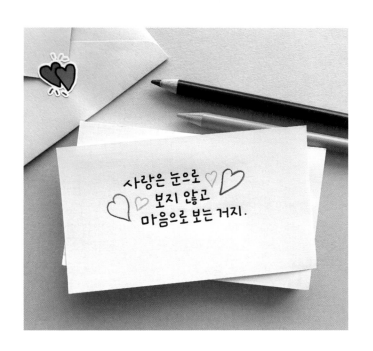

ㅅ을 쓸 때는 첫 획이 사선이 되도록 쓰세요.
ㅏ의 가로획이 길어지면 다음 글자와의 간격이 벌어지니 적당한 길이로 써주세요.
'랑'의 경우, ㄹ과 ㅏ의 세로 길이는 동일하게 맞춰서 쓰고, 받침(ㅇ)은 자음(ㄹ)과 모음(ㅏ) 사이에 쓰는 게 좋아요.

윌리엄 셰익스피어

사랑은 눈으로 보지 않고 마음으로 보는 거지.

사랑은 눈으로 보지 않고 마음으로 보는 거지.

사랑은 눈으로 보지 않고 마음으로 보는 거지.

사랑은 눈으로 보지 않고 마음으로 보는 거지.

사랑은 눈으로 보지 않고 마음으로 보는 거지.

사랑은 어떠한 상황에서도 우리를 살게 한다.

사랑은 어떠한 상황에서도 우리를 살게 한다.

사랑은 어떠한 상황에서도 우리를 살게 한다.

다시 사랑을 느끼는 건 한순간일 테니까.

다시 사랑을 느끼는 건 한순간일 테니까.

다시 사랑을 느끼는 건 한순간일 테니까.

사랑은 마주 보는 것이 아니라 같은 방향을 보는 것이다.

사랑은 마주 보는 것이 아니라 같은 방향을 보는 것이다.

사랑은 마주 보는 것이 아니라 같은 방향을 보는 것이다.

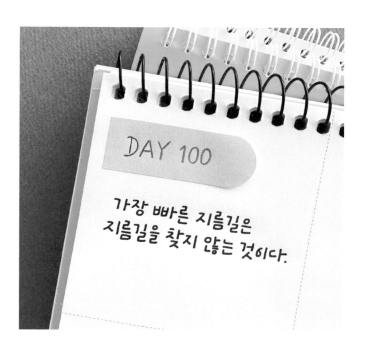

Point

ㅈ의 두 번째 획과 세 번째 획을 사선으로 쓰세요.
ㄹ은 세로획이 확실하게 보이도록 쓰고, 가로획 사
이의 간격을 일정하게 쓰세요.
'길'의 모음 ㅣ는 ㄱ보다 짧게 쓰고, 받침 ㄹ은 모음
에 붙이듯이 쓰세요.

《소학집주》

가장 빠른 지름길은 지름길을 찾지 않는 것이다.

가장 빠른 지름길은 지름길을 찾지 않는 것이다.

가장 빠른 지름길은 지름길을 찾지 않는 것이다.

가장 빠른 지름길은 지름길을 찾지 않는 것이다.

가장 빠른 지름길은 지름길을 찾지 않는 것이다.

인생은 속도가 아니라 방향이다.

인생은 속도가 아니라 방향이다.

인생은 속도가 아니라 방향이다.

나는 느리지만, 절대 뒤로 가지는 않는다.

나는 느리지만, 절대 뒤로 가지는 않는다.

나는 느리지만, 절대 뒤로 가지는 않는다.

느리더라도 힘주어 뻗은 걸음이 발자국도 깊다.

느리더라도 힘주어 뻗은 걸음이 발자국도 깊다.

느리더라도 힘주어 뻗은 걸음이 발자국도 깊다.

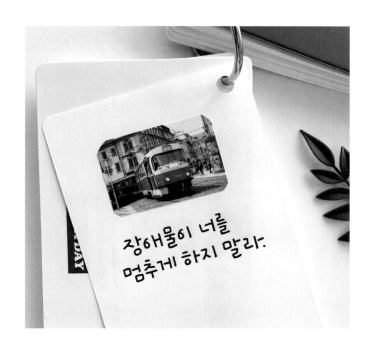

장애물이 너를
멈추게 하지 말라.

Point

ㅇ을 쓸 때는 너무 크게 쓰지 않도록 주의하세요. 원형을 그대로 유지하면서 써도 되지만 숫자 6을 쓰듯이 위의 선을 조금 남겨서 써봐도 좋아요. 문장에 ㅇ이 여러 개 있을 때는 다양한 방식으로 써 보세요.

마이클 조던

장애물이 너를 멈추게 하지 말라.

장애물이 너를 멈추게 하지 말라.

장애물이 너를 멈추게 하지 말라.

장애물이 너를 멈추게 하지 말라.

장애물이 너를 멈추게 하지 말라.

어떤 순간에도 새롭게 다시 출발할 수 있다.

어떤 순간에도 새롭게 다시 출발할 수 있다.

어떤 순간에도 새롭게 다시 출발할 수 있다.

내일은 없다고 생각하며 살아라. 오늘이 내일이다.

내일은 없다고 생각하며 살아라. 오늘이 내일이다.

내일은 없다고 생각하며 살아라. 오늘이 내일이다.

큰 성공은 작은 성공을 거듭한 결과다.

큰 성공은 작은 성공을 거듭한 결과다.

큰 성공은 작은 성공을 거듭한 결과다.

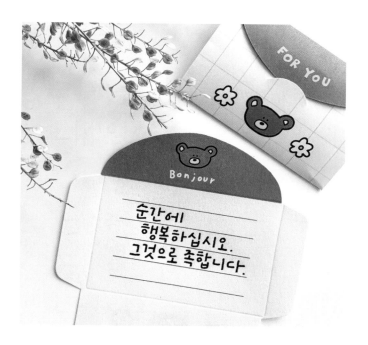

'행복'의 ㅎ을 쓸 때 첫 획은 세우지 말고 가로로 쓰고, ㅇ이 너무 커지지 않도록 주의하세요.
'복'처럼 모음이 자음 아래에 올 때는 모음(ㅗ)의 가로획을 자음(ㅂ)의 가로 길이와 비슷하게 혹은 아주 조금만 더 길게 쓰는 것이 좋아요.

마더 테레사

순간에 행복하십시오. 그것으로 족합니다.

순간에 행복하십시오. 그것으로 족합니다.

순간에 행복하십시오. 그것으로 족합니다.

순간에 행복하십시오. 그것으로 족합니다.

순간에 행복하십시오. 그것으로 족합니다.

행복은 종종 열어 둔 줄 몰랐던 문으로 슬그머니 들어온다.

행복은 종종 열어 둔 줄 몰랐던 문으로 슬그머니 들어온다.

행복은 종종 열어 둔 줄 몰랐던 문으로 슬그머니 들어온다.

행복한 사람은 다른 사람도 행복하게 할 수 있어.

행복한 사람은 다른 사람도 행복하게 할 수 있어.

행복한 사람은 다른 사람도 행복하게 할 수 있어.

행복은 우리 자신에게 달려 있다.

행복은 우리 자신에게 달려 있다.

행복은 우리 자신에게 달려 있다.

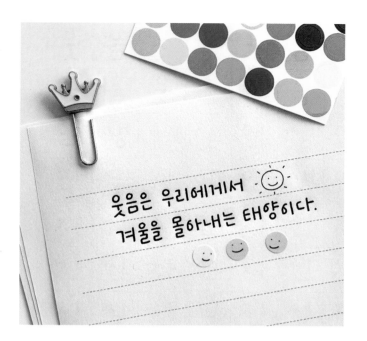

Point

'웃음'처럼 자음(ㅇ) 아래에 모음(ㅜ, ㅡ)이 올 때는 모음의 가로획이 너무 길어지지 않도록 주의하면서, 모음의 가로획끼리 동일한 위치에 써주는 게 깔끔해요.

또한, ㅜ처럼 세로획이 아래로 향하는 모음은 받침(ㅅ)과 붙여 쓰기보다는 살짝 간격을 두고 쓰는 게 더 좋아요.

빅토르 마리 위고

웃음은 우리에게서 겨울을 몰아내는 태양이다.

웃음은 우리에게서 겨울을 몰아내는 태양이다.

웃음은 우리에게서 겨울을 몰아내는 태양이다.

웃음은 우리에게서 겨울을 몰아내는 태양이다.

웃음은 우리에게서 겨울을 몰아내는 태양이다.

꾸밈없는 진실은 사람을 웃게 만든다.

꾸밈없는 진실은 사람을 웃게 만든다.

꾸밈없는 진실은 사람을 웃게 만든다.

즐거워서 웃는 때가 있고, 웃어서 즐거워지는 때가 있다.

즐거워서 웃는 때가 있고, 웃어서 즐거워지는 때가 있다.

즐거워서 웃는 때가 있고, 웃어서 즐거워지는 때가 있다.

그대의 마음을 웃음과 기쁨으로 감싸라.

그대의 마음을 웃음과 기쁨으로 감싸라.

그대의 마음을 웃음과 기쁨으로 감싸라.

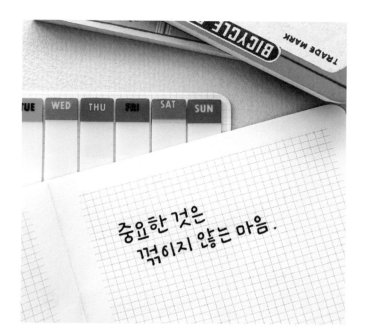

(Point)

'앓'처럼 받침에 겹자음이 올 때는 첫 자음(ㄴ)은 초성(ㅇ) 아래, 두 번째 자음(ㅎ)은 중성 모음(ㅏ) 아래에 쓰세요. 겹받침이 왼쪽과 오른쪽 중 어느 한 쪽으로 너무 치우쳐지면 안 되며, 모음보다 더 오른쪽으로 나가지 않아야 해요.

문대찬 기자, 리그 오브 레전드 2022 월드 챔피언십 인터뷰 영상

중요한 것은 꺾이지 않는 마음.

중요한 것은 꺾이지 않는 마음.

중요한 것은 꺾이지 않는 마음.

중요한 것은 꺾이지 않는 마음.

중요한 것은 꺾이지 않는 마음.

삶의 질은 당신의 습관에 달려 있다.

삶의 질은 당신의 습관에 달려 있다.

삶의 질은 당신의 습관에 달려 있다.

인생에는 서두르는 것 말고도 더 많은 것이 있다.

인생에는 서두르는 것 말고도 더 많은 것이 있다.

인생에는 서두르는 것 말고도 더 많은 것이 있다.

작은 변화가 일어날 때 진정한 삶을 살게 된다.

작은 변화가 일어날 때 진정한 삶을 살게 된다.

작은 변화가 일어날 때 진정한 삶을 살게 된다.

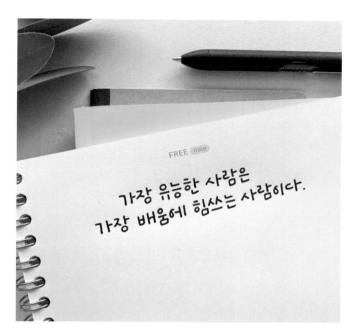

Point

'배움에'처럼 모음 ㅐ, ㅔ를 쓸 때는 모든 세로획 길이를 동일하게 맞춰서 써야 깔끔해 보여요. 더 나아가 한 문장 안에서 유사한 모양의 모음끼리 그 세로 길이를 통일해주면 문장이 훨씬 정돈되어 보여요. 받침이 없는 글자인 '가', '사', '배' 등의 모음 길이를 맞춰주고, 받침이 있는 글자인 '장', '한', '람' 등의 길이를 맞춰주면 됩니다.

요한 볼프강 폰 괴테

가장 유능한 사람은 가장 배움에 힘쓰는 사람이다.

가장 유능한 사람은 가장 배움에 힘쓰는 사람이다.

가장 유능한 사람은 가장 배움에 힘쓰는 사람이다.

가장 유능한 사람은 가장 배움에 힘쓰는 사람이다.

가장 유능한 사람은 가장 배움에 힘쓰는 사람이다.

배우기는 쉬울지 몰라도 좋아하기란 어렵다.

배우기는 쉬울지 몰라도 좋아하기란 어렵다.

배우기는 쉬울지 몰라도 좋아하기란 어렵다.

나는 배우기 위해 살지, 살기 위해 배우지는 않을 것이다.

나는 배우기 위해 살지, 살기 위해 배우지는 않을 것이다.

나는 배우기 위해 살지, 살기 위해 배우지는 않을 것이다.

사람으로서 배우지 않으면 도를 알 수 없다.

사람으로서 배우지 않으면 도를 알 수 없다.

사람으로서 배우지 않으면 도를 알 수 없다.

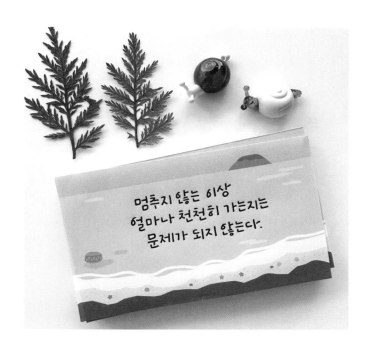

Point

ㅁ을 쓸 때는 정사각형, 직사각형 등 다양하게 써 보세요. 다만, 꼭짓점에서 선이 밖으로 나가지 않도록 한 번에 연결해서 쓰는 게 좋아요.
'않'처럼 ㅎ을 겹받침에 쓸 때나 단독으로 받침에 쓸 때 첫 획을 가로로 써야 모음과 부딪치지 않는 분명한 글씨를 쓸 수 있어요.

공자

멈추지 않는 이상

얼마나 천천히 가는지는 문제가 되지 않는다.

멈추지 않는 이상

얼마나 천천히 가는지는 문제가 되지 않는다.

멈추지 않는 이상

얼마나 천천히 가는지는 문제가 되지 않는다.

멈추지 않는 이상

얼마나 천천히 가는지는 문제가 되지 않는다.

콜린 루서 파월

꿈은 마법으로 실현되지 않는다.

땀과 의지, 노력이 필요한 일이다.

꿈은 마법으로 실현되지 않는다.

땀과 의지, 노력이 필요한 일이다.

꿈은 마법으로 실현되지 않는다.

땀과 의지, 노력이 필요한 일이다.

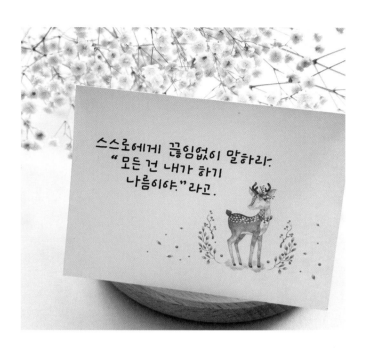

Point

'스'처럼 ㅅ 아래에 모음이 올 때는 ㅅ의 두 획을 최대한 사선으로 벌려서 쓰세요. 모음과 적당한 길이를 맞출 수 있고, 글씨가 세로로 긴 모양이 되는 것을 방지할 수 있어요.

ㄹ은 가로획 사이의 간격을 일정하게 맞춰서 쓰고, ㄹ의 마지막 가로획을 다른 획보다 조금 길게 변형해서 써보세요. 경쾌하고 귀여운 느낌을 주고 싶다면 짧게 써봐도 좋아요.

앙드레 지드

스스로에게 끊임없이 말하라.

"모든 건 내가 하기 나름이야."라고.

스스로에게 끊임없이 말하라.

"모든 건 내가 하기 나름이야."라고.

스스로에게 끊임없이 말하라.

"모든 건 내가 하기 나름이야."라고.

스스로에게 끊임없이 말하라.

"모든 건 내가 하기 나름이야."라고.

플라톤

최대의 승리는 자기 자신을 넘어서는 것이다.

자기 자신에게 정복당하는 것은 최대 수치다.

최대의 승리는 자기 자신을 넘어서는 것이다.

자기 자신에게 정복당하는 것은 최대 수치다.

최대의 승리는 자기 자신을 넘어서는 것이다.

자기 자신에게 정복당하는 것은 최대 수치다.

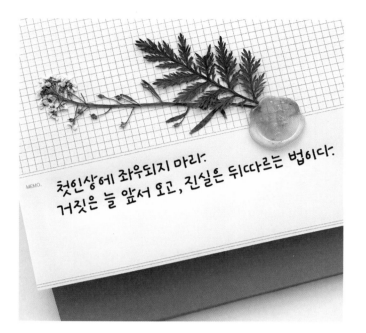

ㅊ의 첫 획은 가로로 쓰세요. ㅅ의 첫 획, ㅈ의 두 번째 획은 직선이 되지 않도록 주의하며 사선으로 쓰세요. 만약 ㅈ의 두 번째 획을 직선으로 쓰면 ㄱ에 모음 일부가 붙은 것처럼 보일 수 있어요. 글씨를 잘 쓰기 위해서는 이렇듯 사소해 보일지라도 자음 하나, 모음 하나에 집중하며 정성을 들여야 해요.

발타자르 그라시안

첫인상에 좌우되지 마라.

거짓은 늘 앞서 오고, 진실은 뒤따르는 법이다.

첫인상에 좌우되지 마라.

거짓은 늘 앞서 오고, 진실은 뒤따르는 법이다.

첫인상에 좌우되지 마라.

거짓은 늘 앞서 오고, 진실은 뒤따르는 법이다.

첫인상에 좌우되지 마라.

거짓은 늘 앞서 오고, 진실은 뒤따르는 법이다.

표도르 도스토옙스키

항상 진실하라. 그 과정에서 적이 생길 수도 있지만

결국에는 그들도 당신을 사랑하게 될 것이니.

항상 진실하라. 그 과정에서 적이 생길 수도 있지만

결국에는 그들도 당신을 사랑하게 될 것이니.

항상 진실하라. 그 과정에서 적이 생길 수도 있지만

결국에는 그들도 당신을 사랑하게 될 것이니.

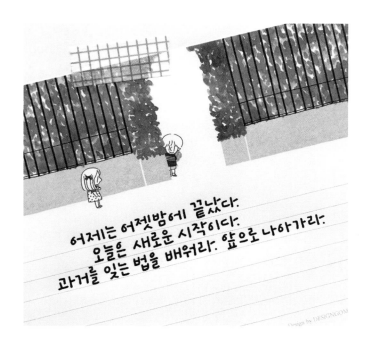

Point

ㅇ을 쓸 때 반듯한 원형으로 쓰는 게 어렵다면 위쪽 끝이 살짝 남도록 써보세요. 한 문장 안에서 ㅇ을 똑같은 모양으로 쓰지 않아도 괜찮으니 다양하게 섞어서 써보세요.

'어'처럼 받침이 오지 않는 ㅇ을 쓸 때는 타원형, 즉 세로로 길게 써보세요. 원형으로 쓸 때보다 아래로 길게 쓸 수 있어서 다른 받침 있는 글자들과 글씨 크기를 비슷하게 맞출 수 있어요.

노먼 빈센트 필

어제는 어젯밤에 끝났다. 오늘은 새로운 시작이다.

과거를 잊는 법을 배워라. 앞으로 나아가라.

어제는 어젯밤에 끝났다. 오늘은 새로운 시작이다.

과거를 잊는 법을 배워라. 앞으로 나아가라.

어제는 어젯밤에 끝났다. 오늘은 새로운 시작이다.

과거를 잊는 법을 배워라. 앞으로 나아가라.

어제는 어젯밤에 끝났다. 오늘은 새로운 시작이다.

과거를 잊는 법을 배워라. 앞으로 나아가라.

미셸 드 몽테뉴

오늘은 내 일생 중 가장 중요한 날이며,

다른 모든 날을 결정해주는 날이다.

오늘은 내 일생 중 가장 중요한 날이며,

다른 모든 날을 결정해주는 날이다.

오늘은 내 일생 중 가장 중요한 날이며,

다른 모든 날을 결정해주는 날이다.

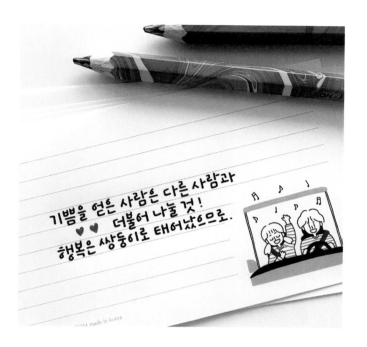

Point

ㅃ, ㅆ 등의 쌍자음을 쓸 때는 두 자음을 붙여서 쓰지 말고, 약간의 공간을 두고 써야 깔끔해 보여요.

모음 ㅏ를 쓸 때 가로획을 너무 길게 쓰면 뒤에 오는 글자를 방해할 수 있으니 주의해야 해요.

ㅌ을 쓸 때는 가로획 사이의 공간이 일정하게 나오도록 쓰는 게 좋아요. ㅌ의 위쪽 가로획 두 개를 먼저 긋고, 그 비율을 생각하며 ㄴ을 더해 ㅌ을 완성해주는 것도 하나의 방법이랍니다.

조지 고든 바이런

기쁨을 얻은 사람은 다른 사람과 더불어 나눌 것!

행복은 쌍둥이로 태어났으므로.

기쁨을 얻은 사람은 다른 사람과 더불어 나눌 것!

행복은 쌍둥이로 태어났으므로.

기쁨을 얻은 사람은 다른 사람과 더불어 나눌 것!

행복은 쌍둥이로 태어났으므로.

기쁨을 얻은 사람은 다른 사람과 더불어 나눌 것!

행복은 쌍둥이로 태어났으므로.

윌리엄 J.H. 보엣커

다른 사람이 무엇을 하든 신경 쓰지 마라.

매일 당신의 기록을 깨트려라. 그러면 성공한다.

다른 사람이 무엇을 하든 신경 쓰지 마라.

매일 당신의 기록을 깨트려라. 그러면 성공한다.

다른 사람이 무엇을 하든 신경 쓰지 마라.

매일 당신의 기록을 깨트려라. 그러면 성공한다.

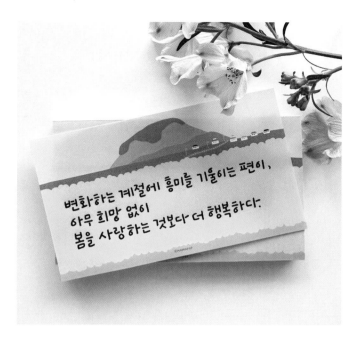

Point

ㅕ나 ㄹ, ㅍ처럼 가로획이나 세로획이 반복될 때는 간격에 여유를 두며 평행을 유지해 쓰는 게 좋아요. ㅕ를 쓸 때는 두 가로획을 세로획에 모두 붙여 쓰지 않아도 괜찮아요. 두 번째 가로획은 붙이되, 첫 가로획은 세로획과 간격을 두어 변형해 써보세요. 귀여운 느낌이 날 거예요. 대신 두 가로획의 왼쪽 시작 위치는 동일해야 해요.

조지 산타야나

변화하는 계절에 흥미를 기울이는 편이,

아무 희망 없이 봄을 사랑하는 것보다 더 행복하다.

변화하는 계절에 흥미를 기울이는 편이,

아무 희망 없이 봄을 사랑하는 것보다 더 행복하다.

변화하는 계절에 흥미를 기울이는 편이,

아무 희망 없이 봄을 사랑하는 것보다 더 행복하다.

변화하는 계절에 흥미를 기울이는 편이,

아무 희망 없이 봄을 사랑하는 것보다 더 행복하다.

나디아 블랑제

음악을 공부하려면 규칙을 배워야 한다.

그러나 창조하려면 그 법칙을 몽땅 잊어야 한다.

음악을 공부하려면 규칙을 배워야 한다.

그러나 창조하려면 그 법칙을 몽땅 잊어야 한다.

음악을 공부하려면 규칙을 배워야 한다.

그러나 창조하려면 그 법칙을 몽땅 잊어야 한다.

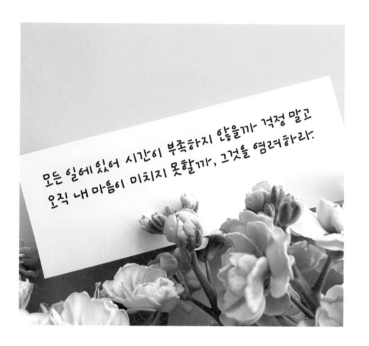

Point

또박체에 익숙해지면 조금씩 변형해서 써보세요. 모음 ㅏ를 쓸 때 가로획은 사선으로 쓰고, 세로획과 가로획을 서로 떼어서 써보세요. 이렇게 쓰면 좀 더 귀여운 글씨를 쓸 수 있어요.

정조

모든 일에 있어 시간이 부족하지 않을까 걱정 말고

오직 내 마음이 미치지 못할까, 그것을 염려하라.

모든 일에 있어 시간이 부족하지 않을까 걱정 말고

오직 내 마음이 미치지 못할까, 그것을 염려하라.

모든 일에 있어 시간이 부족하지 않을까 걱정 말고

오직 내 마음이 미치지 못할까, 그것을 염려하라.

모든 일에 있어 시간이 부족하지 않을까 걱정 말고

오직 내 마음이 미치지 못할까, 그것을 염려하라.

<div align="right">오노레 드 발자크</div>

사람은 자신이 사랑받고 있음을 느낌으로 아는 법이다.

감성은 모든 것에 각인되며 공간을 관통한다.

사람은 자신이 사랑받고 있음을 느낌으로 아는 법이다.

감성은 모든 것에 각인되며 공간을 관통한다.

사람은 자신이 사랑받고 있음을 느낌으로 아는 법이다.

감성은 모든 것에 각인되며 공간을 관통한다.

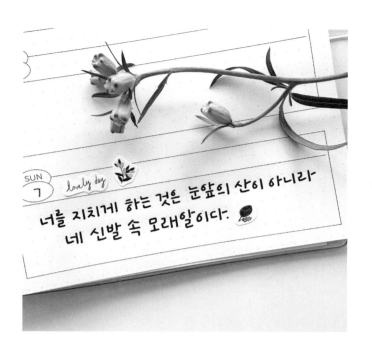

강조하고 싶은 단어나 받침이 있는 글자는 조금 크게 써보세요. 또한, '의', '이'처럼 받침이 없는 조사를 작게 쓰면 글씨에 강약이 생겨서 문장에 리듬감을 줄 수 있고, 문장이 조금 더 귀여워져요.

무하마드 알리

너를 지치게 하는 것은 눈앞의 산이 아니라

네 신발 속 모래알이다.

너를 지치게 하는 것은 눈앞의 산이 아니라

네 신발 속 모래알이다.

너를 지치게 하는 것은 눈앞의 산이 아니라

네 신발 속 모래알이다.

47

너를 지치게 하는 것은 눈앞의 산이 아니라

네 신발 속 모래알이다.

《명심보감》

남이 나를 귀하게 여기기를 바란다면

내가 먼저 남을 귀하게 여겨야 한다.

남이 나를 귀하게 여기기를 바란다면

내가 먼저 남을 귀하게 여겨야 한다.

남이 나를 귀하게 여기기를 바란다면

내가 먼저 남을 귀하게 여겨야 한다.

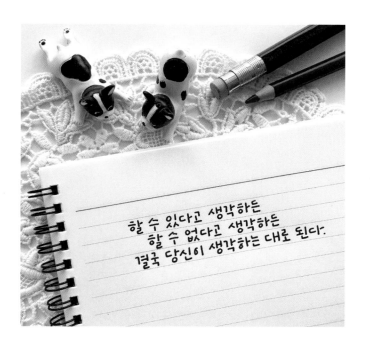

한 문장에서 비슷한 단어나 문장이 반복돼서 나올 때는 최대한 스타일을 맞춰서 써주는 게 깔끔하고 리듬감도 생긴답니다. 완전히 똑같이 쓰기는 어렵겠지만 마지막까지 집중해서 써보세요.

헨리 포드

할 수 있다고 생각하든 할 수 없다고 생각하든

결국 당신이 생각하는 대로 된다.

할 수 있다고 생각하든 할 수 없다고 생각하든

결국 당신이 생각하는 대로 된다.

할 수 있다고 생각하든 할 수 없다고 생각하든

결국 당신이 생각하는 대로 된다.

할 수 있다고 생각하든 할 수 없다고 생각하든

결국 당신이 생각하는 대로 된다.

소크라테스

어려서 겸손해져라, 젊어서 온화해져라,

장년에 공정해져라, 늙어서 신중해져라.

어려서 겸손해져라, 젊어서 온화해져라,

장년에 공정해져라, 늙어서 신중해져라.

어려서 겸손해져라, 젊어서 온화해져라,

장년에 공정해져라, 늙어서 신중해져라.

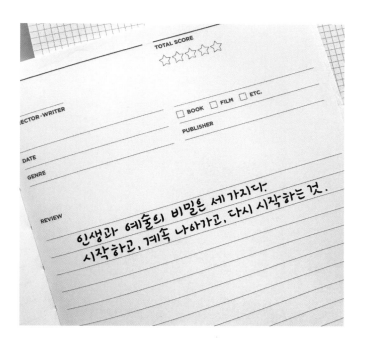

Point

또박체의 가로획과 세로획을 살짝 휘어지게 변형
해 쓰면 부드러운 스타일의 글씨를 쓸 수 있어요.
세로획은 소괄호 ')'처럼, 가로획은 올라간 입꼬리
모양으로 써보세요. 단, 이렇게 쓰면 글씨의 좌우가
길어진다는 걸 염두에 두고 써야 해요.

세이머스 히니

인생과 예술의 비밀은 세 가지다.

시작하고, 계속 나아가고, 다시 시작하는 것.

인생과 예술의 비밀은 세 가지다.

시작하고, 계속 나아가고, 다시 시작하는 것.

인생과 예술의 비밀은 세 가지다.

시작하고, 계속 나아가고, 다시 시작하는 것.

인생과 예술의 비밀은 세 가지다.

시작하고, 계속 나아가고, 다시 시작하는 것.

프랜시스 베이컨

느닷없이 떠오르는 생각이야말로 정말 귀중한 것으로

반드시 메모해둬야 할 가치가 있는 것이다.

느닷없이 떠오르는 생각이야말로 정말 귀중한 것으로

반드시 메모해둬야 할 가치가 있는 것이다.

느닷없이 떠오르는 생각이야말로 정말 귀중한 것으로

반드시 메모해둬야 할 가치가 있는 것이다.

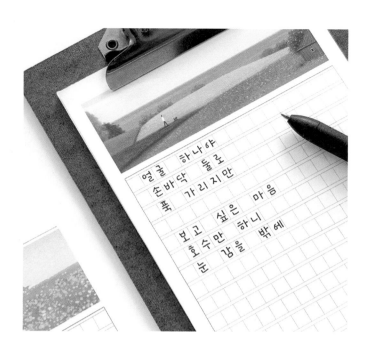

Point

글자들의 크기를 맞춰서 쓰는 게 어렵다면 원고지를 활용해보는 것도 방법이에요. 단어 연습하던 때를 떠올려보면서 원고지 네모 칸 안에 글자를 맞춰서 써보세요. 글자들의 크기만 일정해도 글씨와 문장이 단정해보일 거예요.

사용 펜: 페이퍼메이트 잉크조이 젤 0.7

정지용, <호수>

얼굴 하나야
손바닥 둘로
푹 가리지만

보고 싶은 마음
호수만 하니
눈 감을 밖에

얼굴 하나야
손바닥 둘로
푹 가리지만

보고 싶은 마음
호수만 하니
눈 감을 밖에

얼굴 하나야
손바닥 둘로
푹 가리지만

보고 싶은 마음
호수만 하니
눈 감을 밖에

얼굴 하나야
손바닥 둘로
푹 가리지만

보고 싶은 마음
호수만 하니
눈 감을 밖에

얼굴 하나야
손바닥 둘로
푹 가리지만

보고 싶은 마음
호수만 하니
눈 감을 밖에

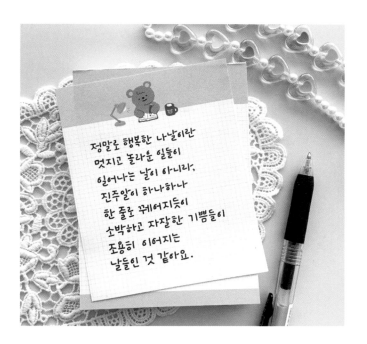

Point

또박체 쓰는 법에 익숙해지면 나만의 방식으로 조금씩 변형을 해줘도 좋아요. 문장 전체적으로 동일한 느낌으로 변형해주면 손글씨에 보다 깊은 감성을 입힐 수 있어요.

초성에 오는 ㅈ, ㅅ을 변형해서 써보거나, 모음 ㅏ를 쓸 때 세로획과 가로획을 떼어서 쓰고 가로획을 위로 향하게 쓰면 글씨에 귀여운 느낌을 더할 수 있어요.

사용 펜: 제브라 사라사 클립 0.7

루시 모드 몽고메리, 《빨간 머리 앤》

정말로 행복한 나날이란
멋지고 놀라운 일들이
일어나는 날이 아니라,
진주알이 하나하나
한 줄로 꿰어지듯이
소박하고 자잘한 기쁨들이
조용히 이어지는
날들인 것 같아요.

정말로 행복한 나날이란
멋지고 놀라운 일들이
일어나는 날이 아니라,
진주알이 하나하나
한 줄로 꿰어지듯이
소박하고 자잘한 기쁨들이
조용히 이어지는
날들인 것 같아요.

정말로 행복한 나날이란
멋지고 놀라운 일들이
일어나는 날이 아니라,
진주알이 하나하나
한 줄로 꿰어지듯이
소박하고 자잘한 기쁨들이
조용히 이어지는
날들인 것 같아요.

정말로 행복한 나날이란
멋지고 놀라운 일들이
일어나는 날이 아니라,
진주알이 하나하나
한 줄로 꿰어지듯이
소박하고 자잘한 기쁨들이
조용히 이어지는
날들인 것 같아요.

정말로 행복한 나날이란
멋지고 놀라운 일들이
일어나는 날이 아니라,
진주알이 하나하나
한 줄로 꿰어지듯이
소박하고 자잘한 기쁨들이
조용히 이어지는
날들인 것 같아요.

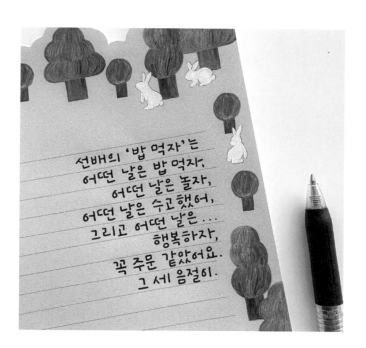

Point

문장을 오른쪽 정렬해서 써보세요. 예시 문장처럼 문장의 첫머리에 특정 단어가 반복될 때 특히 좋아요. '어떤 날'이라는 단어가 왼쪽 정렬로 동일하게 반복되면 자칫 대칭이 안 맞아 보일 수 있으니, 오른쪽 정렬로 씀으로써 반복되는 단어의 위치를 분산시켜주는 거예요. 이렇듯 문장 첫머리나 끝에 반복되는 단어가 있을 경우 정렬을 어떻게 해야 나을지도 고민해보세요.

사용 펜: 제브라 사라사 클립 0.7

신하은, 드라마 <갯마을 차차차>

선배의 '밥 먹자'는
어떤 날은 밥 먹자,
어떤 날은 놀자,
어떤 날은 수고했어,
그리고 어떤 날은 ...
행복하자,
꼭 주문 같았어요.
그 세 음절이.

선배의 '밥 먹자'는
어떤 날은 밥 먹자,
어떤 날은 놀자,
어떤 날은 수고했어,
그리고 어떤 날은 ...
행복하자,
꼭 주문 같았어요.
그 세 음절이.

선배의 '밥 먹자'는
어떤 날은 밥 먹자,
어떤 날은 놀자,
어떤 날은 수고했어,
그리고 어떤 날은 …
행복하자,
꼭 주문 같았어요.
그 세 음절이.

선배의 '밥 먹자'는
어떤 날은 밥 먹자,
어떤 날은 놀자,
어떤 날은 수고했어,
그리고 어떤 날은 …
행복하자,
꼭 주문 같았어요.
그 세 음절이.

선배의 '밥 먹자'는
어떤 날은 밥 먹자,
어떤 날은 놀자,
어떤 날은 수고했어,
그리고 어떤 날은 …
행복하자,
꼭 주문 같았어요.
그 세 음절이.

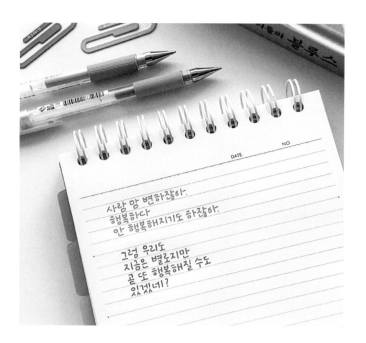

Point

두 사람 이상이 대화하는 대화문을 쓸 때는 펜 색을 달리해서 표현해보세요. 말풍선을 그려도 되지만, 글씨의 색을 다르게 쓰는 것만으로도 충분히 쉽고 예쁘게 대화문이라는 걸 보여줄 수 있어요.

사용 펜: 유니볼 시그노 0.7(파스텔레드, 파스텔블루)

노희경, 드라마 <우리들의 블루스>

사람 맘 변하잖아.
행복하다
안 행복해지기도 하잖아.

그럼 우리도
지금은 별로지만
곧 또 행복해질 수도
있겠네?

사람 맘 변하잖아.
행복하다
안 행복해지기도 하잖아.

그럼 우리도
지금은 별로지만
곧 또 행복해질 수도
있겠네?

사람 맘 변하잖아.
행복하다
안 행복해지기도 하잖아.

그럼 우리도
지금은 별로지만
곧 또 행복해질 수도
있겠네?

사람 맘 변하잖아.
행복하다
안 행복해지기도 하잖아.

그럼 우리도
지금은 별로지만
곧 또 행복해질 수도
있겠네?

사람 맘 변하잖아.
행복하다
안 행복해지기도 하잖아.

그럼 우리도
지금은 별로지만
곧 또 행복해질 수도
있겠네?

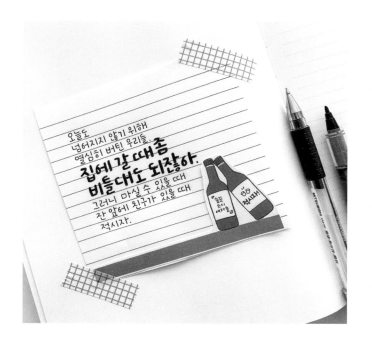

Point

줄 간격이 좁은 노트에 글씨를 쓸 때는 굵기 0.5 이하의 펜을 사용해보세요. 노트마다 줄 간격이 조금씩 다르니, 매번 똑같은 펜을 사용하는 것보다 간격에 따라 다르게 선택하는 게 좋아요. 6mm 노트에는 0.5 이하의 펜, 8mm 노트에는 0.5 이상의 펜을 추천하나, 직접 써보며 자신에게 맞는 노트의 간격과 펜의 굵기를 찾아보세요.

사용 펜: 유니볼 시그노 0.5, 제노 붓펜(중간 붓, 中)

위소영, 드라마 <술꾼도시여자들 시즌 1>

오늘도
넘어지지 않기 위해
열심히 버틴 우리들.
**집에 갈 때 좀
비틀대도 되잖아.**
그러니 마실 수 있을 때
잔 앞에 친구가 있을 때
적시자.

오늘도
넘어지지 않기 위해
열심히 버틴 우리들.
집에 갈 때 좀
비틀대도 되잖아.
그러니 마실 수 있을 때
잔 앞에 친구가 있을 때
적시자.

오늘도
넘어지지 않기 위해
열심히 버틴 우리들.
집에 갈 때 좀
비틀대도 되잖아.
그러니 마실 수 있을 때
잔 앞에 친구가 있을 때
적시자.

오늘도
넘어지지 않기 위해
열심히 버틴 우리들.
집에 갈 때 좀
비틀대도 되잖아.
그러니 마실 수 있을 때
잔 앞에 친구가 있을 때
적시자.

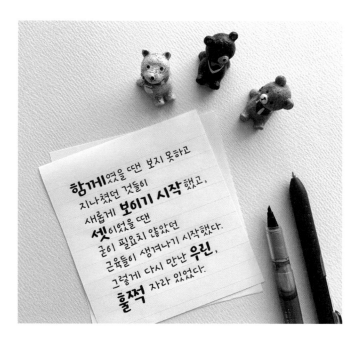

문장에서 강조하고 싶은 단어들이 있을 때는 굵은 펜으로 써보세요. 다만, 강조하려는 단어들이 한쪽에만 몰려 있을 경우, 문장 덩어리의 균형이 맞지 않아 보일 수 있어요. 그러니 강조하고 싶은 단어가 왼쪽, 오른쪽 적절하게 분산되어 있을 때 활용하거나, 분산될 수 있도록 문장을 직접 적절하게 끊어서 내려쓰며 디자인해보세요.

사용 펜: 페이퍼메이트 잉크조이 젤 0.7, 제노 붓펜(중간 붓, 中)

위소영, 드라마 <술꾼도시여자들 시즌 2>

함께엿을 땐 보지 못하고
지나쳤던 것들이
새롭게 **보이기 시작**했고,
셋이었을 땐
굳이 필요치 않았던
근육들이 생겨나기 시작했다.
그렇게 다시 만난 **우린**,
훌쩍 자라 있었다.

함께였을 땐 보지 못하고
지나쳤던 것들이
새롭게 보이기 시작했고,
셋이었을 땐
굳이 필요치 않았던
근육들이 생겨나기 시작했다.
그렇게 다시 만난 우린,
훌쩍 자라 있었다.

함께였을 땐 보지 못하고
지나쳤던 것들이
새롭게 보이기 시작했고,
셋이었을 땐
굳이 필요치 않았던
근육들이 생겨나기 시작했다.
그렇게 다시 만난 우린,
훌쩍 자라 있었다.

함께였을 땐 보지 못하고
지나쳤던 것들이
새롭게 보이기 시작했고,
셋이었을 땐
굳이 필요치 않았던
근육들이 생겨나기 시작했다.
그렇게 다시 만난 우린,
훌쩍 자라 있었다.

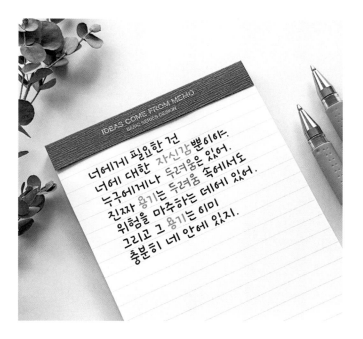

라이먼 프랭크 바움, 《오즈의 마법사》

Point

서로 대비되는 단어나 문장이 있을 때는 색이나 서체를 달리해서 표현해보세요. 문장의 맥락이 더 살아난답니다. 펜의 굵기를 다르게 해서 표현해줄 수도 있지만, 같은 굵기에서 포인트를 주는 것도 담백하게 단어를 강조해주는 좋은 방법이에요.

사용 펜: 페이퍼메이트 잉크조이 젤 0.7, 유니볼 시그노 0.7(파스텔레드, 파스텔블루)

너에게 필요한 건
너에 대한 자신감뿐이야.
누구에게나 두려움은 있어.
진짜 용기는 두려움 속에서도
위험을 마주하는 데에 있어.
그리고 그 용기는 이미
충분히 네 안에 있지.

너에게 필요한 건
너에 대한 자신감뿐이야.
누구에게나 두려움은 있어.
진짜 용기는 두려움 속에서도
위험을 마주하는 데에 있어.
그리고 그 용기는 이미
충분히 네 안에 있지.

너에게 필요한 건
너에 대한 자신감뿐이야.
누구에게나 두려움은 있어.
진짜 용기는 두려움 속에서도
위험을 마주하는 데에 있어.
그리고 그 용기는 이미
충분히 네 안에 있지.

너에게 필요한 건
너에 대한 자신감뿐이야.
누구에게나 두려움은 있어.
진짜 용기는 두려움 속에서도
위험을 마주하는 데에 있어.
그리고 그 용기는 이미
충분히 네 안에 있지.

너에게 필요한 건
너에 대한 자신감뿐이야.
누구에게나 두려움은 있어.
진짜 용기는 두려움 속에서도
위험을 마주하는 데에 있어.
그리고 그 용기는 이미
충분히 네 안에 있지..

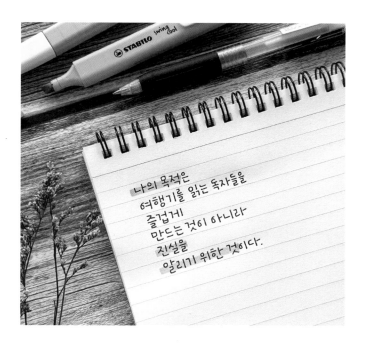

Point

문장에서 특별히 더 마음에 드는 구절이 있다면 형광펜을 사용해서 강조해주세요. 어렵지 않게 손글씨를 꾸며줄 수 있는 좋은 방법이에요. 펜에 따라서 번지는 경우도 있지만 '사라사 클립'이나 '잉크조이 젤'은 번지지 않아서 형광펜과 함께 쓸 때 추천해요. 이 방법은 다이어리를 쓸 때도 유용하답니다.

사용 펜: 제브라 사라사 클립 0.4, 스타빌로 스윙쿨(터쿼이즈, 라일락)

조나단 스위프트, 《걸리버 여행기》

나의 목적은
6여행기를 읽는 독자들을
즐겁게
만드는 것이 아니라
진실을
알리기 위한 것이다.

나의 목적은
6여행기를 읽는 독자들을
즐겁게
만드는 것이 아니라
진실을
알리기 위한 것이다.

나의 목적은
여행기를 읽는 독자들을
즐겁게
만드는 것이 아니라
진실을
알리기 위한 것이다.

나의 목적은
여행기를 읽는 독자들을
즐겁게
만드는 것이 아니라
진실을
알리기 위한 것이다.

나의 목적은
여행기를 읽는 독자들을
즐겁게
만드는 것이 아니라
진실을
알리기 위한 것이다.

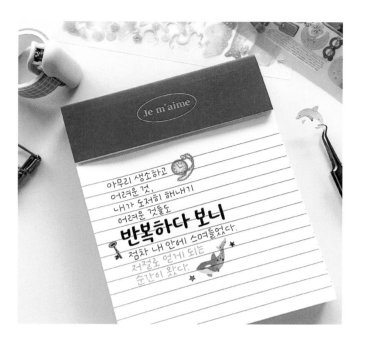

Point

문장 사이사이 빈 여백이 허전하게 느껴지거나, 그림을 그려 넣고 싶은데 자신이 없다면 스티커를 활용하는 것이 좋아요. 스티커가 문장 분위기와 어울리는지, 여백의 크기와 잘 맞아 떨어지는지 등을 고려한 후 마음껏 꾸며주세요. 손으로 하면 스티커를 미리 종이에 대보거나 잘 붙이기 어려울 수 있으니 핀셋을 활용하기를 추천해요.

사용 펜: 파이롯트 쥬스업 0.4, 제노 붓펜(중간 붓, 中), 유니볼 시그노 파스텔레드 0.7

신민정, 《서른세 살 직장인, 회사 대신 절에 갔습니다》

아무리 생소하고
어려운 것,
내가 도저히 해내기
어려운 것들도
반복하다 보니
점차 내 안에 스며들었다.
저절로 얻게 되는
순간이 왔다.

아무리 생소하고
어려운 것,
내가 도저히 해내기
어려운 것들도
반복하다 보니
점차 내 안에 스며들었다
저절로 얻게 되는
순간이 왔다

아무리 생소하고
어려운 것,
내가 도저히 해내기
어려운 것들도
반복하다 보니
점차 내 안에 스며들었다
저절로 얻게 되는
순간이 왔다

아무리 생소하고
어려운 것,
내가 도저히 해내기
어려운 것들도
반복하다 보니
점차 내 안에 스며들었다
저절로 얻게 되는
순간이 왔다

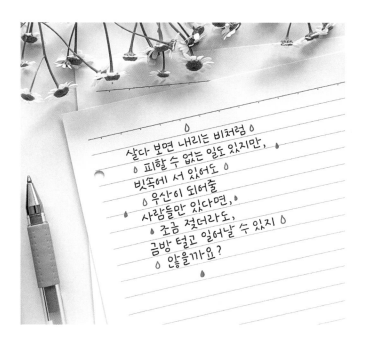

Point

글씨를 쓴 후에 문장과 어울리는 그림을 그려보세요. 간단한 그림으로도 손글씨를 다채로워 보이게 만들 수 있어요. 이 문장에서는 '비'를 포인트로 잡아 빗방울을 그려봤어요. 그림으로 손글씨를 꾸며줄 때는 문장을 지그재그 배열로 써주는 게 좋아요. 하트나 나뭇잎 등 간단한 그림으로 손글씨를 꾸며보세요.

사용 펜: 파이롯트 쥬스업 0.4, 유니볼 시그노 파스텔블루 0.7

임의정, 드라마 <법대로 사랑하라>

살다 보면 내리는 비처럼 ◊
◊ 피할 수 없는 일도 있지만,
빗속에 서 있어도 ◊
◊ 우산이 되어줄
사람들만 있다면,
◊ 조금 젖더라도,
금방 털고 일어날 수 있지 ◊
안을까요 ?

살다 보면 내리는 비처럼
피할 수 없는 일도 있지만,
빗속에 서 있어도
우산이 되어줄
사람들만 있다면,
조금 젖더라도,
금방 털고 일어날 수 있지
않을까요?

살다 보면 내리는 비처럼
피할 수 없는 일도 있지만,
빗속에 서 있어도
우산이 되어줄
사람들만 있다면,
조금 젖더라도,
금방 털고 일어날 수 있지
않을까요?

살다 보면 내리는 비처럼
피할 수 없는 일도 있지만,
빗속에 서 있어도
우산이 되어줄
사람들만 있다면,
조금 젖더라도,
금방 털고 일어날 수 있지
않을까요?

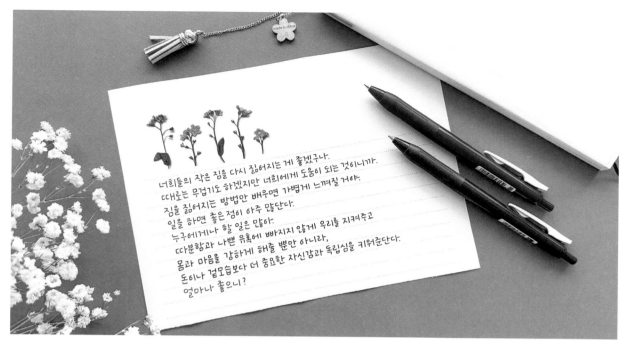

사용 펜: 제브라 사라사 클립 빈티지 0.5(브라운그레이, 레드블랙)

너희들의 작은 짐을 다시 짊어지는 게 좋겠구나.
때로는 무겁기도 하겠지만 너희에게 도움이 되는 것이니까.
짐을 짊어지는 방법만 배우면 가볍게 느껴질 거야.
일을 하면 좋은 점이 아주 많단다.
누구에게나 할 일은 많아.
따분함과 나쁜 유혹에 빠지지 않게 우리를 지켜주고
몸과 마음을 강하게 해줄 뿐만 아니라,
돈이나 겉모습보다 더 중요한 자신감과 독립심을 키워준단다.
얼마나 좋으니?

루이자 메이 올컷, 《작은 아씨들》

너희들의 작은 짐을 다시 짊어지는 게 좋겠구나.
때로는 무겁기도 하겠지만 너희에게 도움이 되는 것이니까.
짐을 짊어지는 방법만 배우면 가볍게 느껴질 거야.
일을 하면 좋은 점이 아주 많단다.
누구에게나 할 일은 많아.
따분함과 나쁜 유혹에 빠지지 않게 우리를 지켜주고
몸과 마음을 강하게 해줄 뿐만 아니라,
돈이나 겉모습보다 더 중요한 자신감과 독립심을 키워준단다.
얼마나 좋으니?

너희들의 작은 짐을 다시 짊어지는 게 좋겠구나.
때로는 무겁기도 하겠지만 너희에게 도움이 되는 것이니까.
짐을 짊어지는 방법만 배우면 가볍게 느껴질 거야.
일을 하면 좋은 점이 아주 많단다.
누구에게나 할 일은 많아.
따분함과 나쁜 유혹에 빠지지 않게 우리를 지켜주고
몸과 마음을 강하게 해줄 뿐만 아니라,
돈이나 겉모습보다 더 중요한 자신감과 독립심을 키워준단다.
얼마나 좋으니?

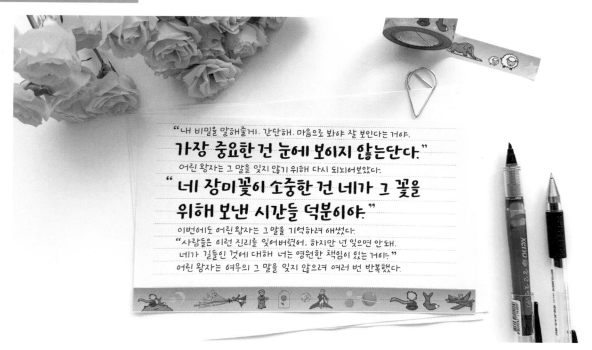

사용 펜: 유니볼 시그노 0.7, 제노 붓펜(중간 붓, 中)

"내 비밀을 말해줄게. 간단해. 마음으로 봐야 잘 보인다는 거야.
가장 중요한 건 눈에 보이지 않는단다."
어린 왕자는 그 말을 잊지 않기 위해 다시 되뇌어보았다.
"네 장미꽃이 소중한 건 네가 그 꽃을
위해 보낸 시간들 덕분이야."
이번에도 어린 왕자는 그 말을 기억하려 애썼다.
"사람들은 이런 진리를 잊어버렸어. 하지만 넌 잊으면 안 돼.
네가 길들인 것에 대해 너는 영원한 책임이 있는 거야."
어린 왕자는 여우의 그 말을 잊지 않으려 여러 번 반복했다.

앙투안 드 생텍쥐페리, 《어린 왕자》

"내 비밀을 말해줄게. 간단해. 마음으로 봐야 잘 보인다는 거야.
가장 중요한 건 눈에 보이지 않는단다."
어린 왕자는 그 말을 잊지 않기 위해 다시 되뇌어보았다.
"네 장미꽃이 소중한 건 네가 그 꽃을
위해 보낸 시간들 덕분이야."
이번에도 어린 왕자는 그 말을 기억하려 애썼다.
"사람들은 이런 진리를 잊어버렸어. 하지만 넌 잊으면 안 돼.
네가 길들인 것에 대해 너는 영원한 책임이 있는 거야."
어린 왕자는 여우의 그 말을 잊지 않으려 여러 번 반복했다.

"내 비밀을 말해줄게. 간단해. 마음으로 봐야 잘 보인다는 거야.
가장 중요한 건 눈에 보이지 않는단다."
어린 왕자는 그 말을 잊지 않기 위해 다시 되뇌어보았다.
"네 장미꽃이 소중한 건 네가 그 꽃을
위해 보낸 시간들 덕분이야."
이번에도 어린 왕자는 그 말을 기억하려 애썼다.
"사람들은 이런 진리를 잊어버렸어. 하지만 넌 잊으면 안 돼.
네가 길들인 것에 대해 너는 영원한 책임이 있는 거야."
어린 왕자는 여우의 그 말을 잊지 않으려 여러 번 반복했다.

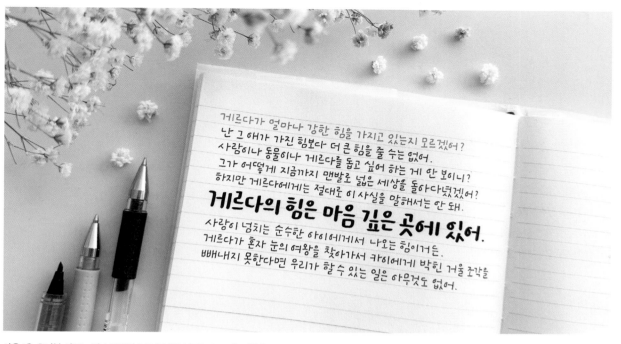

사용 펜: 유니볼 시그노 파스텔블루 0.7, 유니볼 시그노 0.5, 제노 붓펜(중간 붓, 中)

게르다가 얼마나 강한 힘을 가지고 있는지 모르겠어?
난 그 애가 가진 힘보다 더 큰 힘을 줄 수는 없어.
사람이나 동물이나 게르다를 돕고 싶어 하는 게 안 보이니?
그가 어떻게 지금까지 맨발로 넓은 세상을 돌아다녔겠어?
하지만 게르다에게는 절대로 이 사실을 말해서는 안 돼.

게르다의 힘은 마음 깊은 곳에 있어.

사랑이 넘치는 순수한 아이에게서 나오는 힘이거든.
게르다가 혼자 눈의 여왕을 찾아가서 카이에게 박힌 거울 조각을
빼내지 못한다면 우리가 할 수 있는 일은 아무것도 없어.

한스 크리스티안 안데르센, 《눈의 여왕》

77

게르다가 얼마나 강한 힘을 가지고 있는지 모르겠어?
난 그 애가 가진 힘보다 더 큰 힘을 줄 수는 없어.
사람이나 동물이나 게르다를 돕고 싶어 하는 게 안 보이니?
그가 어떻게 지금까지 맨발로 넓은 세상을 돌아다녔겠어?
하지만 게르다에게는 절대로 이 사실을 말해서는 안 돼.

게르다의 힘은 마음 깊은 곳에 있어.

사랑이 넘치는 순수한 아이에게서 나오는 힘이거든.
게르다가 혼자 눈의 여왕을 찾아가서 카이에게 박힌 거울 조각을
빼내지 못한다면 우리가 할 수 있는 일은 아무것도 없어.

게르다가 얼마나 강한 힘을 가지고 있는지 모르겠어?
난 그 애가 가진 힘보다 더 큰 힘을 줄 수는 없어.
사람이나 동물이나 게르다를 돕고 싶어 하는 게 안 보이니?
그가 어떻게 지금까지 맨발로 넓은 세상을 돌아다녔겠어?
하지만 게르다에게는 절대로 이 사실을 말해서는 안 돼.

게르다의 힘은 마음 깊은 곳에 있어.

사랑이 넘치는 순수한 아이에게서 나오는 힘이거든.
게르다가 혼자 눈의 여왕을 찾아가서 카이에게 박힌 거울 조각을
빼내지 못한다면 우리가 할 수 있는 일은 아무것도 없어.

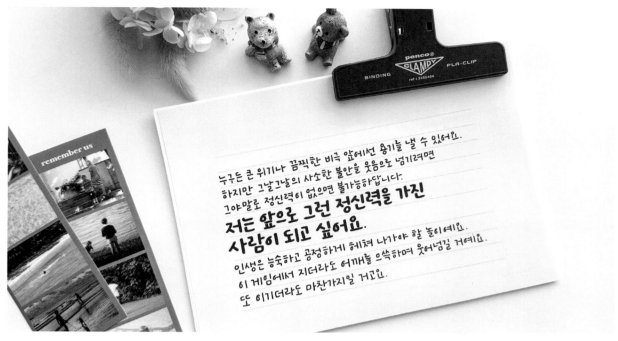

사용 펜: 제브라 사라사 클립 0.7, 제노 붓펜(중간 붓, 中)

누구든 큰 위기나 끔찍한 비극 앞에선 용기를 낼 수 있어요.
하지만 그날그날의 사소한 불안을 웃음으로 넘기려면
그야말로 정신력이 없으면 불가능하답니다.
저는 앞으로 그런 정신력을 가진
사람이 되고 싶어요.
인생은 능숙하고 공정하게 헤쳐 나가야 할 놀이예요.
이 게임에서 지더라도 어깨를 으쓱하며 웃어넘길 거예요.
또 이기더라도 마찬가지일 거고요.

진 웹스터, 《키다리 아저씨》

79

누구든 큰 위기나 끔찍한 비극 앞에선 용기를 낼 수 있어요.
하지만 그날그날의 사소한 불안을 웃음으로 넘기려면
그야말로 정신력이 없으면 불가능하답니다.

저는 앞으로 그런 정신력을 가진 사람이 되고 싶어요.

인생은 능숙하고 공정하게 헤쳐 나가야 할 놀이예요.
이 게임에서 지더라도 어깨를 으쓱하며 웃어넘길 거예요.
또 이기더라도 마찬가지일 거고요.

누구든 큰 위기나 끔찍한 비극 앞에선 용기를 낼 수 있어요.
하지만 그날그날의 사소한 불안을 웃음으로 넘기려면
그야말로 정신력이 없으면 불가능하답니다.

저는 앞으로 그런 정신력을 가진 사람이 되고 싶어요.

인생은 능숙하고 공정하게 헤쳐 나가야 할 놀이예요.
이 게임에서 지더라도 어깨를 으쓱하며 웃어넘길 거예요.
또 이기더라도 마찬가지일 거고요.

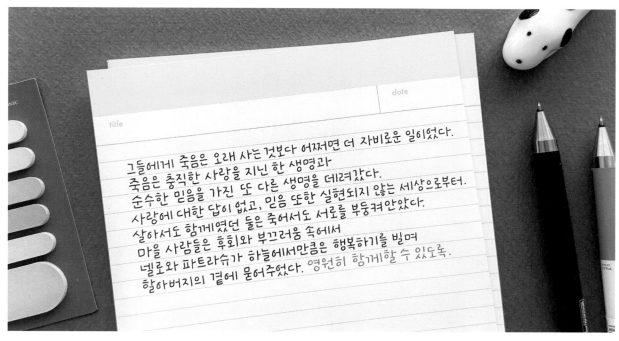

사용 펜: 파이롯트 쥬스업 0.4(블랙, 바이올렛)

그들에게 죽음은 오래 사는 것보다 어쩌면 더 자비로운 일이었다.
죽음은 충직한 사랑을 지닌 한 생명과
순수한 믿음을 가진 또 다른 생명을 데려갔다.
사랑에 대한 답이 없고, 믿음 또한 실현되지 않는 세상으로부터.
살아서도 함께였던 둘은 죽어서도 서로를 부둥켜안았다.
마을 사람들은 후회와 부끄러움 속에서
넬로와 파트라슈가 하늘에서만큼은 행복하기를 빌며
할아버지의 곁에 묻어주었다. 영원히 함께할 수 있도록.

위다, 《플랜더스의 개》

그들에게 죽음은 오래 사는 것보다 어쩌면 더 자비로운 일이었다.
죽음은 충직한 사랑을 지닌 한 생명과
순수한 믿음을 가진 또 다른 생명을 데려갔다.
사랑에 대한 답이 없고, 믿음 또한 실현되지 않는 세상으로부터.
살아서도 함께였던 둘은 죽어서도 서로를 부둥켜안았다.
마을 사람들은 후회와 부끄러움 속에서
넬로와 파트라슈가 하늘에서만큼은 행복하기를 빌며
할아버지의 곁에 묻어주었다. 영원히 함께할 수 있도록.

그들에게 죽음은 오래 사는 것보다 어쩌면 더 자비로운 일이었다.
죽음은 충직한 사랑을 지닌 한 생명과
순수한 믿음을 가진 또 다른 생명을 데려갔다.
사랑에 대한 답이 없고, 믿음 또한 실현되지 않는 세상으로부터.
살아서도 함께였던 둘은 죽어서도 서로를 부둥켜안았다.
마을 사람들은 후회와 부끄러움 속에서
넬로와 파트라슈가 하늘에서만큼은 행복하기를 빌며
할아버지의 곁에 묻어주었다. 영원히 함께할 수 있도록.

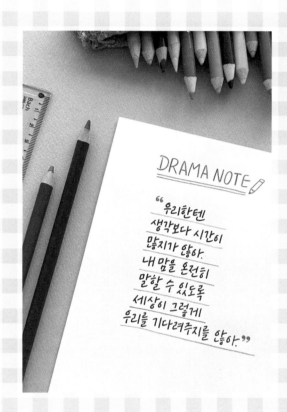

DRAMA NOTE

"우리한텐
생각보다 시간이
많지가 않아.
내 맘을 온전히
말할 수 있도록
세상이 그렇게
우리를 기다려주지를 않아."

'흘림체'
더 잘 쓰고 싶어

하루하루란 도대체 얼마나 값진 생의 특전인가,
거창하게, 행복하게, 아름답게!

경	험	경	험	경	험	경	험	경	험		
경	험	경	험	경	험	경	험	경	험		
귀	중	귀	중	귀	중	귀	중	귀	중		
귀	중	귀	중	귀	중	귀	중	귀	중		
날	개	날	개	날	개	날	개	날	개		
날	개	날	개	날	개	날	개	날	개		
목	표	목	표	목	표	목	표	목	표		
목	표	목	표	목	표	목	표	목	표		
미	래	미	래	미	래	미	래	미	래		
미	래	미	래	미	래	미	래	미	래		
발	견	발	견	발	견	발	견	발	견		
발	견	발	견	발	견	발	견	발	견		
도	서	관	도	서	관	도	서	관			
도	서	관	도	서	관	도	서	관			
도	서	관	도	서	관	도	서	관			

비껼 비껼 비껼 비껼 비껼
비껼 비껼 비껼 비껼 비껼

사랑 사랑 사랑 사랑 사랑
사랑 사랑 사랑 사랑 사랑

습관 습관 습관 습관 습관
습관 습관 습관 습관 습관

연습 연습 연습 연습 연습
연습 연습 연습 연습 연습

유머 유머 유머 유머 유머
유머 유머 유머 유머 유머

인내 인내 인내 인내 인내
인내 인내 인내 인내 인내

때때로 때때로 때때로
때때로 때때로 때때로
때때로 때때로 때때로

읽다 읽다 읽다 읽다 읽다
읽다 읽다 읽다 읽다 읽다

좋다 좋다 좋다 좋다 좋다
좋다 좋다 좋다 좋다 좋다

청춘 청춘 청춘 청춘 청춘
청춘 청춘 청춘 청춘 청춘

신나다 신나다 신나다
신나다 신나다 신나다
신나다 신나다 신나다

아름답다 아름답다
아름답다 아름답다
아름답다 아름답다

애쓰다 애쓰다 애쓰다
애쓰다 애쓰다 애쓰다
애쓰다 애쓰다 애쓰다

축	복	축	복	축	복	축	복	축	복		
축	복	축	복	축	복	축	복	축	복		
탁	월	탁	월	탁	월	탁	월	탁	월		
탁	월	탁	월	탁	월	탁	월	탁	월		
판	단	판	단	판	단	판	단	판	단		
판	단	판	단	판	단	판	단	판	단		
풍	경	풍	경	풍	경	풍	경	풍	경		
풍	경	풍	경	풍	경	풍	경	풍	경		
현	재	현	재	현	재	현	재	현	재		
현	재	현	재	현	재	현	재	현	재		
환	기	환	기	환	기	환	기	환	기		
환	기	환	기	환	기	환	기	환	기		
챔	피	언	챔	피	언	챔	피	언			
챔	피	언	챔	피	언	챔	피	언			
챔	피	언	챔	피	언	챔	피	언			

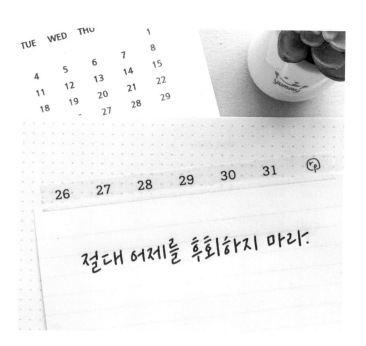

Point

흘림체로 글씨를 쓸 때는 선의 각도를 일정하게 유지하면서 쓰는 게 중요해요. 세로획은 직선을 유지하고, 가로획은 위를 향하는 사선으로 쓰세요.
'회'처럼 이중모음을 쓰는 경우에는 'ㅣ'의 길이를 '호'에 맞춰서 쓰세요.

L. 론 허버드

절대 어제를 후회하지 마라.

절대 어제를 후회하지 마라.

절대 어제를 후회하지 마라.

절대 어제를 후회하지 마라.

절대 어제를 후회하지 마라.

인간의 가장 슬픈 말은, "아, 그때 해볼걸!"

인간의 가장 슬픈 말은, "아, 그때 해볼걸!"

인간의 가장 슬픈 말은, "아, 그때 해볼걸!"

좋았다면 추억이고, 나빴다면 경험이다.

좋았다면 추억이고, 나빴다면 경험이다.

좋았다면 추억이고, 나빴다면 경험이다.

잘못된 길은 결국 항상 어딘가로 통한다.

잘못된 길은 결국 항상 어딘가로 통한다.

잘못된 길은 결국 항상 어딘가로 통한다.

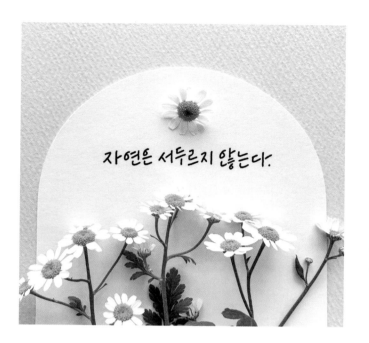

ㄴ이 받침에 올 때는 세로획은 짧게 쓰고, 가로획은 길게 쓰세요. ㄴ의 꺾이는 부분을 나이키 로고처럼 부드럽게 쓰면 글씨가 날렵해 보여요.

'않'처럼 겹받침에 ㄴ이 올 때는 오른쪽에 쓸 ㅎ의 자리를 확보해주기 위해 ㄴ의 세로획과 가로획의 길이를 똑같이 쓰는 게 좋아요.

노자

자연은 서두르지 않는다.

자연은 서두르지 않는다.

자연은 서두르지 않는다.

자연은 서두르지 않는다.

자연은 서두르지 않는다.

게으름은 피곤하기도 전에 쉬는 습관일 뿐.

게으름은 피곤하기도 전에 쉬는 습관일 뿐.

게으름은 피곤하기도 전에 쉬는 습관일 뿐.

당신은 지체할 수도 있겠지만, 시간은 그렇지 않다.

당신은 지체할 수도 있겠지만, 시간은 그렇지 않다.

당신은 지체할 수도 있겠지만, 시간은 그렇지 않다.

내가 발견한 것 중 가장 귀중한 것은 인내였다.

내가 발견한 것 중 가장 귀중한 것은 인내였다.

내가 발견한 것 중 가장 귀중한 것은 인내였다.

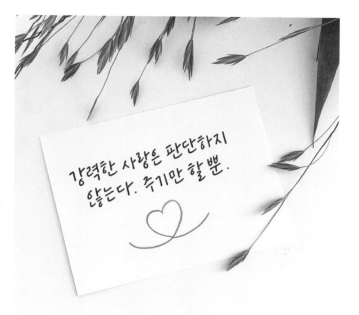

Point

한 문장 안에 오는 ㄹ을 모두 다 똑같이 쓰지 않아도 되니, ㄹ을 쓸 때는 다양하게 표현해보세요. ㄹ을 초성에 쓸 때는 선 하나하나를 또박또박 써주는 것이 좋지만, 강조하고 싶은 단어는 곡선으로 써봐도 좋아요. ㄹ을 받침에 쓸 때 곡선으로 표현해주면 흘림체를 좀 더 돋보이게 할 수 있어요.

마더 테레사

강력한 사랑은 판단하지 않는다. 주기만 할 뿐.

강력한 사랑은 판단하지 않는다. 주기만 할 뿐.

강력한 사랑은 판단하지 않는다. 주기만 할 뿐.

강력한 사랑은 판단하지 않는다. 주기만 할 뿐.

강력한 사랑은 판단하지 않는다. 주기만 할 뿐.

신나게 사랑해라. 청춘도 한때다.

신나게 사랑해라. 청춘도 한때다.

신나게 사랑해라. 청춘도 한때다.

사랑은 추억이거나 축복, 둘 중 하나야.

사랑은 추억이거나 축복, 둘 중 하나야.

사랑은 추억이거나 축복, 둘 중 하나야.

더 많이 사랑하는 것 외에 다른 사랑의 치료약은 없다.

더 많이 사랑하는 것 외에 다른 사랑의 치료약은 없다.

더 많이 사랑하는 것 외에 다른 사랑의 치료약은 없다.

웃음 없는 하루는
낭비한 하루다.

웃음 없는 하루는 낭비한 하루다.

Point

ㅅ이 받침에 올 때는 두 번째 획을 조금 더 길게 강조해서 써보세요. 이렇게 받침에 변화를 주면서 쓰면 문장을 좀 더 멋스럽게 쓸 수 있어요.

찰리 채플린

웃음 없는 하루는 낭비한 하루다.

웃음 없는 하루는 낭비한 하루다.

웃음 없는 하루는 낭비한 하루다.

웃음 없는 하루는 낭비한 하루다.

웃음 없는 하루는 낭비한 하루다.

생각의 환기! 웃으면, 생각이 가벼워지지.

생각의 환기! 웃으면, 생각이 가벼워지지.

생각의 환기! 웃으면, 생각이 가벼워지지.

자신을 향해 웃을 것, 꼭 배워야 할 중요한 능력이다.

자신을 향해 웃을 것, 꼭 배워야 할 중요한 능력이다.

자신을 향해 웃을 것, 꼭 배워야 할 중요한 능력이다.

유머는 삶의 부조리를 비웃으며 우리를 보호하는 수단이다.

유머는 삶의 부조리를 비웃으며 우리를 보호하는 수단이다.

유머는 삶의 부조리를 비웃으며 우리를 보호하는 수단이다.

(Point)

ㅇ을 쓸 때는 숫자 6을 쓰듯이 윗부분을 살짝 남겨 놓고 쓰세요. ㅇ이 커지면 귀여운 느낌이 나니 커지지 않도록 주의하면서 쓰세요.

벤 호건

연습이 필요한 사람일수록 연습에 게으르다.

연습이 필요한 사람일수록 연습에 게으르다.

연습이 필요한 사람일수록 연습에 게으르다.

연습이 필요한 사람일수록 연습에 게으르다.

연습이 필요한 사람일수록 연습에 게으르다.

세월을 헛되이 보내지 마라. 청춘은 다시 오지 않는다.

세월을 헛되이 보내지 마라. 청춘은 다시 오지 않는다.

세월을 헛되이 보내지 마라. 청춘은 다시 오지 않는다.

"나는 최선을 다했다." 이 인생 철학 하나면 충분하다.

"나는 최선을 다했다." 이 인생 철학 하나면 충분하다.

"나는 최선을 다했다." 이 인생 철학 하나면 충분하다.

나는 더 노력할수록 운이 더 좋아진다는 것을 발견했다.

나는 더 노력할수록 운이 더 좋아진다는 것을 발견했다.

나는 더 노력할수록 운이 더 좋아진다는 것을 발견했다.

Point

ㅎ, ㅊ은 첫 획으로 변화를 줄 수 있어요. 세워서 써도 괜찮고 눕혀서 써도 괜찮아요. 한 문장 안에서 다양하게 변주해 써도 어색하지 않으니 과감하게 써보세요. 단, 세워서 쓸 때는 선이 너무 길어지지 않도록 주의하고, 받침에 쓸 때는 반드시 눕혀서 써야 해요.

헨리 데이비드 소로

인간은 자신의 행복 창조자다.

인간은 자신의 행복 창조자다.

인간은 자신의 행복 창조자다.

인간은 자신의 행복 창조자다.

인간은 자신의 행복 창조자다.

사람은 행복하기로 마음먹은 만큼 행복하다.

사람은 행복하기로 마음먹은 만큼 행복하다.

사람은 행복하기로 마음먹은 만큼 행복하다.

그대가 행복하기를 바라거든, 즐거워하기를 배워라.

그대가 행복하기를 바라거든, 즐거워하기를 배워라.

그대가 행복하기를 바라거든, 즐거워하기를 배워라.

때대로는 행복을 추구하는 걸 잠시 멈추고 그냥 느껴보기를.

때대로는 행복을 추구하는 걸 잠시 멈추고 그냥 느껴보기를.

때대로는 행복을 추구하는 걸 잠시 멈추고 그냥 느껴보기를.

(Point)

ㅍ, ㄹ, ㅕ처럼 세로획이나 가로획이 연속으로 올 때는 선이 평행이 되도록 쓰세요. 더불어 ㅍ과 ㅕ를 쓸 때는 두 평행선의 간격이 너무 좁아지지 않도록 비율을 생각해가며 쓰세요.

마크 트웨인

앞으로 나아가는 비결은 우선 시작하는 것이다.

앞으로 나아가는 비결은 우선 시작하는 것이다.

앞으로 나아가는 비결은 우선 시작하는 것이다.

앞으로 나아가는 비결은 우선 시작하는 것이다.

앞으로 나아가는 비결은 우선 시작하는 것이다.

기회가 두 번 너를 찾아올 거라 생각하지 마라.

기회가 두 번 너를 찾아올 거라 생각하지 마라.

기회가 두 번 너를 찾아올 거라 생각하지 마라.

인내는 쓰다. 그러나 그 열매는 달다.

인내는 쓰다. 그러나 그 열매는 달다.

인내는 쓰다. 그러나 그 열매는 달다.

끝을 맺기를 처음과 같이 하면 실패가 없다.

끝을 맺기를 처음과 같이 하면 실패가 없다.

끝을 맺기를 처음과 같이 하면 실패가 없다.

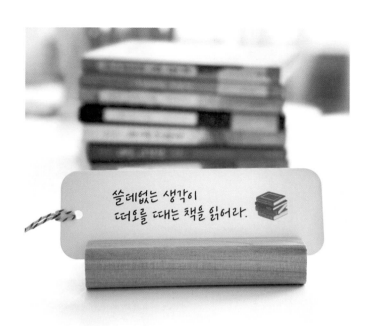

<Point>

ㅆ, ㄸ 같은 쌍자음을 쓸 때는 자음 사이에 간격을
두고 쓰세요. 간격 없이 두 자음을 붙여서 쓰면 답
답해 보일 수 있어요.

ㄸ을 쓸 때는 '떠'나 '때'처럼 뒤에 오는 ㄷ의 두 번
째 가로획 길이를 앞의 ㄷ보다 좀 더 길게 써보세
요. 다채로운 손글씨를 완성할 수 있어요.

윈스턴 처칠

쓸데없는 생각이 더떠오를 ㄸ때는 책을 읽어라.

쓸데없는 생각이 더떠오를 ㄸ때는 책을 읽어라.

쓸데없는 생각이 더떠오를 ㄸ때는 책을 읽어라.

쓸데없는 생각이 더떠오를 ㄸ때는 책을 읽어라.

쓸데없는 생각이 더떠오를 ㄸ때는 책을 읽어라.

배우고 ㄸ대ㄸ대로 익히면 또한 즐겁지 아니한가.

배우고 ㄸ대ㄸ대로 익히면 또한 즐겁지 아니한가.

배우고 ㄸ대ㄸ대로 익히면 또한 즐겁지 아니한가.

완벽함이 아니라 탁월함을 위해서 애써라.

완벽함이 아니라 탁월함을 위해서 애써라.

완벽함이 아니라 탁월함을 위해서 애써라.

어떤 사람의 지식도 경험에 비교될 수 없다.

어떤 사람의 지식도 경험에 비교될 수 없다.

어떤 사람의 지식도 경험에 비교될 수 없다.

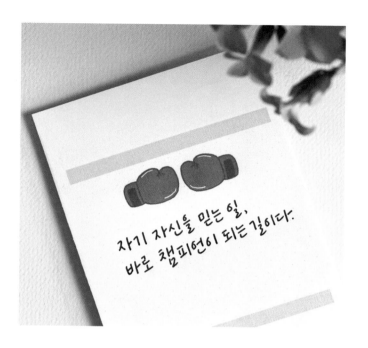

Point

받침에 오는 ㄹ을 쓸 때는 마지막 가로획이 살짝 위를 향하도록 써보세요. 끝선이 부드럽게 휘어지면서 경쾌한 느낌이 들어요. 강조하고 싶다면 길게 써보는 것도 좋습니다. 이렇듯 자유로운 형태의 ㄹ을 쓸 때도 가로획 빈 공간은 일정한 비율로 둬야 글씨가 깔끔해 보여요.

슈거 레이 로빈슨

자기 자신을 믿는 일, 바로 챔피언이 되는 길이다.

자기 자신을 믿는 일, 바로 챔피언이 되는 길이다.

자기 자신을 믿는 일, 바로 챔피언이 되는 길이다.

자기 자신을 믿는 일, 바로 챔피언이 되는 길이다.

자기 자신을 믿는 일, 바로 챔피언이 되는 길이다.

인생에서 할 일은 더욱 나다운 내가 되는 것.

인생에서 할 일은 더욱 나다운 내가 되는 것.

인생에서 할 일은 더욱 나다운 내가 되는 것.

생각은 현자처럼, 소통은 평범한 사람의 언어로 하라.

생각은 현자처럼, 소통은 평범한 사람의 언어로 하라.

생각은 현자처럼, 소통은 평범한 사람의 언어로 하라.

왜 살아야 하는지 안다면 그 어떤 상황도 견딜 수 있다.

왜 살아야 하는지 안다면 그 어떤 상황도 견딜 수 있다.

왜 살아야 하는지 안다면 그 어떤 상황도 견딜 수 있다.

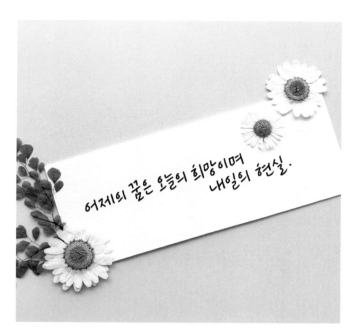

Point

ㅏ를 쓸 때 세로획에서 가로획까지 연결해서 한 번에 써보세요.

'꿈'처럼 받침에 오는 ㅁ을 쓸 때도 첫 세로획을 제외한 나머지 선을 연결해서 한 번에 써보세요. 숫자 1과 2를 붙여서 쓴다고 생각하면 쉽습니다. 이렇게 연결이 가능한 선에 한해서 한 번에 이어서 쓰며 변형하는 연습을 해보세요.

로버트 고다드

어제의 꿈은 오늘의 희망이며 내일의 현실.

어제의 꿈은 오늘의 희망이며 내일의 현실.

어제의 꿈은 오늘의 희망이며 내일의 현실.

어제의 꿈은 오늘의 희망이며 내일의 현실.

어제의 꿈은 오늘의 희망이며 내일의 현실.

희망만 있으면 행복의 싹은 그곳에서 움튼다.

희망만 있으면 행복의 싹은 그곳에서 움튼다.

희망만 있으면 행복의 싹은 그곳에서 움튼다.

희망 없이 사는 건 삶을 멈춘 것과 마찬가지다.

희망 없이 사는 건 삶을 멈춘 것과 마찬가지다.

희망 없이 사는 건 삶을 멈춘 것과 마찬가지다.

희망이란 그저 행동하겠다는 선택이다.

희망이란 그저 행동하겠다는 선택이다.

희망이란 그저 행동하겠다는 선택이다.

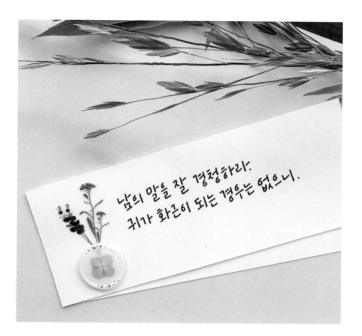

Point

ㄱ의 가로획이 너무 기울어지면 ㅅ처럼 보일 수 있
으니 적절한 사선으로 써주세요. '경'처럼 ㄱ 옆에
모음이 올 때는 ㄱ의 가로획은 짧게, 세로획은 길
게 쓰고, '귀'처럼 이중모음이 올 때나 '근'처럼 아
래에 모음이 올 때는 가로획과 세로획 길이를 동일
하거나 비슷하게 쓰는 게 좋아요.

프랭크 타이거

남의 말을 잘 경청하라.

귀가 화근이 되는 경우는 없으니.

남의 말을 잘 경청하라.

귀가 화근이 되는 경우는 없으니.

남의 말을 잘 경청하라.

귀가 화근이 되는 경우는 없으니.

남의 말을 잘 경청하라.

귀가 화근이 되는 경우는 없으니.

코리타 켄트

순간을 사랑하라. 그러면 그 순간의 에너지가

모든 경계를 넘어 퍼져나갈 것이다.

순간을 사랑하라. 그러면 그 순간의 에너지가

모든 경계를 넘어 퍼져나갈 것이다.

순간을 사랑하라. 그러면 그 순간의 에너지가

모든 경계를 넘어 퍼져나갈 것이다.

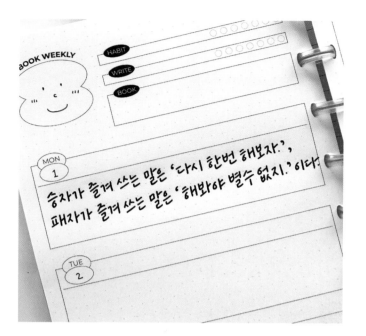

'승', '수'처럼 ㅅ이나 ㅈ 아래에 모음이 올 때는 ㅅ, ㅈ의 두 사선을 최대한 벌려서 자음과 모음 사이의 간격을 최소화해주세요. '쓰'처럼 쌍자음일 때는 ㅆ의 덩어리가 크기 때문에 적당한 사선을 유지해 주는 게 좋습니다.

ㄷ을 쓸 때는 첫 가로획(―)을 쓴 후에 가로획의 시작점 살짝 안쪽 밑에 ㄴ을 써 ㄷ을 완성시켜주세요. 흘림체의 사선을 훨씬 쉽게 쓸 수 있어요.

《탈무드》

승자가 즐겨 쓰는 말은 '다시 한번 해보자.',

패자가 즐겨 쓰는 말은 '해봐야 별수 없지.' 이다.

승자가 즐겨 쓰는 말은 '다시 한번 해보자.',

패자가 즐겨 쓰는 말은 '해봐야 별수 없지.' 이다.

승자가 즐겨 쓰는 말은 '다시 한번 해보자.',

패자가 즐겨 쓰는 말은 '해봐야 별수 없지.' 이다.

승자가 즐겨 쓰는 말은 '다시 한번 해보자.',

패자가 즐겨 쓰는 말은 '해봐야 별수 없지.' 이다.

장자

마음이 죽는 것보다 더 큰 슬픔은 없다.

육체의 죽음이라 할지라도 그다음인 것이다.

마음이 죽는 것보다 더 큰 슬픔은 없다.

육체의 죽음이라 할지라도 그다음인 것이다.

마음이 죽는 것보다 더 큰 슬픔은 없다.

육체의 죽음이라 할지라도 그다음인 것이다.

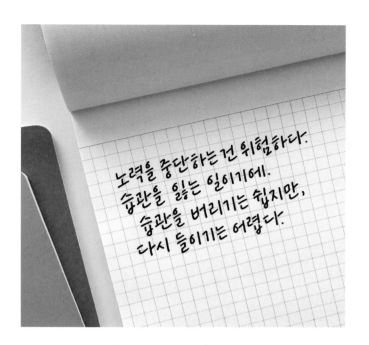

Point

ㅂ을 쓸 때는 첫 세로획보다 두 번째 세로획을 살짝 위로 올려 써보세요. ㅂ을 받침에 쓸 때는 '습'의 ㅂ처럼 첫 세로획을 짧게 쓰고, 나머지 획을 스프링처럼 연결해서 쓰면 화려한 분위기를 낼 수 있어요. 앞에서 배운 것처럼 받침 ㅁ을 쓸 때도 숫자 1과 2를 붙여서 쓰듯 써보면 좋아요. 흘림체에 화려함을 더하고 싶다면 받침 ㅂ과 ㅁ에 포인트를 줘보세요.

빅토르 마리 위고

노력을 중단하는 건 위험하다. 습관을 잃는 일이기에.

습관을 버리기는 쉽지만, 다시 들이기는 어렵다.

노력을 중단하는 건 위험하다. 습관을 잃는 일이기에.

습관을 버리기는 쉽지만, 다시 들이기는 어렵다.

노력을 중단하는 건 위험하다. 습관을 잃는 일이기에.

습관을 버리기는 쉽지만, 다시 들이기는 어렵다.

노력을 중단하는 건 위험하다. 습관을 잃는 일이기에.

습관을 버리기는 쉽지만, 다시 들이기는 어렵다.

《채근담》

물러서는 것은 나아갈 밑천이요,

남을 이롭게 하는 것은 저를 이롭게 하는 것이다.

물러서는 것은 나아갈 밑천이요,

남을 이롭게 하는 것은 저를 이롭게 하는 것이다.

물러서는 것은 나아갈 밑천이요,

남을 이롭게 하는 것은 저를 이롭게 하는 것이다.

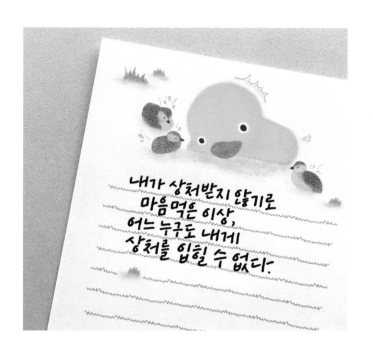

Point

ㅅ을 쓸 때는 두 선의 사선을 유지하면서 쓰고, ㅅ이 받침에 올 때는 두 번째 획을 길게 써서 강조해주면 좋아요.

'처'처럼 ㅊ 옆에 모음 ㅓ가 올 때는 ㅊ의 마지막 획을 세 번째 획의 아래쪽에서 시작해 사선으로 그어주세요. 그래야 ㅓ의 첫 획이 들어갈 공간을 충분히 확보해줄 수 있어요.

마하트마 간디

내가 상처받지 않기로 마음먹은 이상,

어느 누구도 내게 상처를 입힐 수 없다.

내가 상처받지 않기로 마음먹은 이상,

어느 누구도 내게 상처를 입힐 수 없다.

내가 상처받지 않기로 마음먹은 이상,

어느 누구도 내게 상처를 입힐 수 없다.

내가 상처받지 않기로 마음먹은 이상,

어느 누구도 내게 상처를 입힐 수 없다.

토머스 에디슨

많은 인생의 실패자들이 포기할 때

자신이 성공에 얼마나 가까이 있었는지 모른다.

많은 인생의 실패자들이 포기할 때

자신이 성공에 얼마나 가까이 있었는지 모른다.

많은 인생의 실패자들이 포기할 때

자신이 성공에 얼마나 가까이 있었는지 모른다.

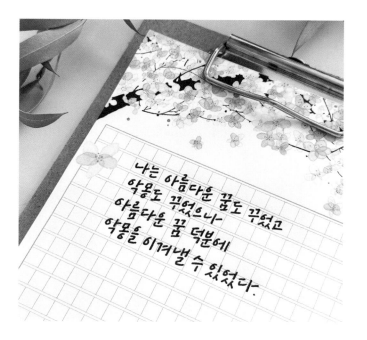

Point

쌍자음을 쓸 때는 두 자음이 서로 붙지 않도록 주의해서 쓰세요.

ㄲ을 쓸 때는 ㄱ의 가로획과 세로획의 길이를 동일하게 쓰는 게 좋아요.

ㅆ을 받침에 쓸 때는 두 번째 ㅅ의 마지막 획을 길게 써서 강조해보세요.

조너스 솔크

나는 아름다운 꿈도 꾸었고 악몽도 꾸었으나

아름다운 꿈 덕분에 악몽을 이겨낼 수 있었다.

나는 아름다운 꿈도 꾸었고 악몽도 꾸었으나

아름다운 꿈 덕분에 악몽을 이겨낼 수 있었다.

나는 아름다운 꿈도 꾸었고 악몽도 꾸었으나

아름다운 꿈 덕분에 악몽을 이겨낼 수 있었다.

나는 아름다운 꿈도 꾸었고 악몽도 꾸었으나

아름다운 꿈 덕분에 악몽을 이겨낼 수 있었다.

헬렌 켈러

어두운 골짜기를 지나가는 고난이 없다면

산 정상에 서는 기쁨도 사라진다.

어두운 골짜기를 지나가는 고난이 없다면

산 정상에 서는 기쁨도 사라진다.

어두운 골짜기를 지나가는 고난이 없다면

산 정상에 서는 기쁨도 사라진다.

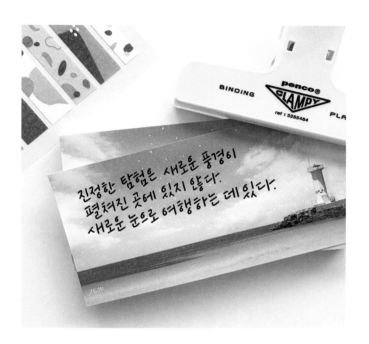

Point

ㅌ, ㅍ처럼 가로획과 세로획이 반복되는 자음들은 두 획의 평행을 유지하며 쓰는 게 좋아요.

'경', '쳐', '여'처럼 ㅕ를 쓸 때 두 가로획과 세로획 사이 간격 비율에 변주를 줘서 써보세요. 두 가로획을 세로획에 모두 붙여서 써도 되고, '경', '여'처럼 첫 가로획만 세로획에서 띄어서 써도 괜찮아요. ㅍ을 쓸 때도 '퐁'처럼 첫 가로획과 두 세로획 사이에 간격을 두고 써보세요.

마르셀 프루스트

진정한 탐험은 새로운 풍경이 펼쳐진 곳에 있지 않다.

새로운 눈으로 여행하는 데 있다.

진정한 탐험은 새로운 풍경이 펼쳐진 곳에 있지 않다.

새로운 눈으로 여행하는 데 있다.

진정한 탐험은 새로운 풍경이 펼쳐진 곳에 있지 않다.

새로운 눈으로 여행하는 데 있다.

진정한 탐험은 새로운 풍경이 펼쳐진 곳에 있지 않다.

새로운 눈으로 여행하는 데 있다.

아리스토텔레스

반복적으로 행동하는 것이 인간이다.

그러므로 탁월함은 행동이 아니라 습관이다.

반복적으로 행동하는 것이 인간이다.

그러므로 탁월함은 행동이 아니라 습관이다.

반복적으로 행동하는 것이 인간이다.

그러므로 탁월함은 행동이 아니라 습관이다.

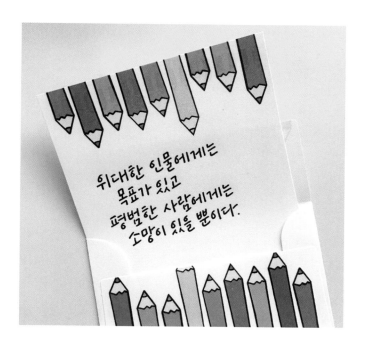

Point

'에게'처럼 모음의 세로획이 반복될 때는 그 길이를 맞춰서 쓰고, 가로획의 사선 기울기도 비슷하게 써주는 것이 좋아요.

'한', '인', '있'처럼 아래에 받침이 오는 모음끼리 세로 길이를 맞춰주고, '대', '가', '사'처럼 받침이 없는 모음끼리 세로 길이를 맞춰주세요. 이러한 기본을 잘 지켜야 멋있고 깔끔한 흘림체를 완성할 수 있어요.

워싱턴 어빙

위대한 인물에게는 목표가 있고

평범한 사람에게는 소망이 있을 뿐이다.

위대한 인물에게는 목표가 있고

평범한 사람에게는 소망이 있을 뿐이다.

위대한 인물에게는 목표가 있고

평범한 사람에게는 소망이 있을 뿐이다.

위대한 인물에게는 목표가 있고

평범한 사람에게는 소망이 있을 뿐이다.

빌 게이츠

오늘의 나를 있게 한 것은 하버드대도 아니고

내 어머니도 아니다. 내가 살던 마을의 작은 도서관이다.

오늘의 나를 있게 한 것은 하버드대도 아니고

내 어머니도 아니다. 내가 살던 마을의 작은 도서관이다.

오늘의 나를 있게 한 것은 하버드대도 아니고

내 어머니도 아니다. 내가 살던 마을의 작은 도서관이다.

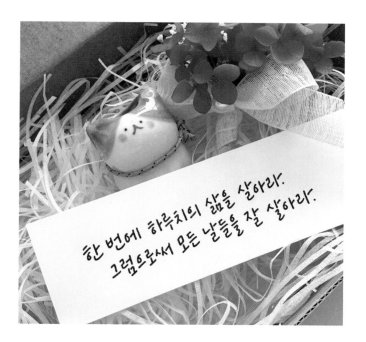

겹받침에서 뒤에 오는 자음을 강조해서 쓰면 한결 흘림체스러운 글씨를 쓸 수 있어요. '삶'처럼 ㅁ의 마지막 가로획을 다음 글자에 방해가 되지 않는 한에서 길게 빼서 써보세요. 만약 문장의 마지막에 온다면 더 길게 빼도 괜찮아요. 이렇게 ㅄ에서 ㅅ, ㅈ에서 ㅈ, ㄺ에서 ㄱ 등의 자음을 강조해볼 수 있어요. 다만, 겹받침의 첫 자음은 초성, 두 번째 자음은 모음에 맞춰서 써야 글씨 모양이 틀어지지 않아요.

인디언 잠언

한 번에 하루치의 삶을 살아라.

그럼으로써 모든 날들을 잘 살아라.

한 번에 하루치의 삶을 살아라.

그럼으로써 모든 날들을 잘 살아라.

한 번에 하루치의 삶을 살아라.

그럼으로써 모든 날들을 잘 살아라.

한 번에 하루치의 삶을 살아라.

그럼으로써 모든 날들을 잘 살아라.

헬렌 니어링

하루하루란 도대체 얼마나 값진 생의 특전인가,

거창하게, 행복하게, 아름답게!

하루하루란 도대체 얼마나 값진 생의 특전인가,

거창하게, 행복하게, 아름답게!

하루하루란 도대체 얼마나 값진 생의 특전인가,

거창하게, 행복하게, 아름답게!

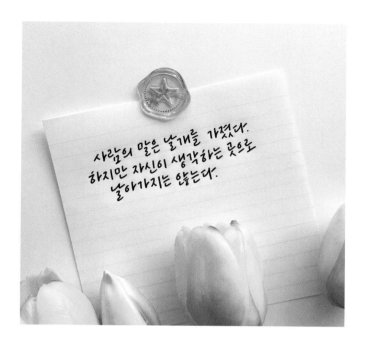

Point

모음 ㅏ, ㅐ를 쓸 때 가로획과 세로획을 연결해서 한 번에 써보세요. 빠르게 쓴 듯한 느낌이라서 글씨에 속도감을 더할 수 있어요. ㅏ, ㅐ 말고도 연결해서 쓸 수 있는 모음은 연결해서 써보는 연습을 하며 나만의 개성 있는 홀림체를 만들어보세요.

조지 엘리엇

사람의 말은 날개를 가졌다.

하지만 자신이 생각하는 곳으로 날아가지는 않는다.

사람의 말은 날개를 가졌다.

하지만 자신이 생각하는 곳으로 날아가지는 않는다.

사람의 말은 날개를 가졌다.

하지만 자신이 생각하는 곳으로 날아가지는 않는다.

사람의 말은 날개를 가졌다.

하지만 자신이 생각하는 곳으로 날아가지는 않는다.

오쇼 라즈니쉬

과거에 대해 생각 말라. 미래에 대해 생각 말라.

현재에 살아라. 그러면 과거도, 미래도 그대의 것이다.

과거에 대해 생각 말라. 미래에 대해 생각 말라.

현재에 살아라. 그러면 과거도, 미래도 그대의 것이다.

과거에 대해 생각 말라. 미래에 대해 생각 말라.

현재에 살아라. 그러면 과거도, 미래도 그대의 것이다.

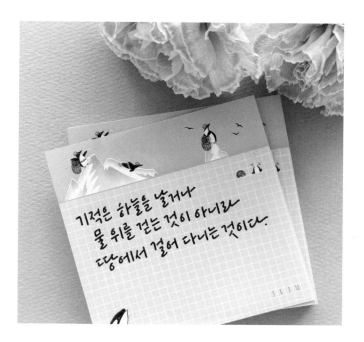

Point

'날'의 '나'나 '라'처럼 자음의 첫 획부터 시작해 모음까지 연결해서 쓸 수 있는 글자는 연결해서 써보세요. 흘림체의 특징인 화려함이 잘 살아난답니다. '하'처럼 ㅎ의 첫 획을 세워서 쓴다거나 '다'처럼 문장의 끝 글자의 가로획을 길게 써주는 것도 좋은 방법이에요.

중국 속담

기적은 하늘을 날거나 물 위를 걷는 것이 아니라

땅에서 걸어 다니는 것이다.

기적은 하늘을 날거나 물 위를 걷는 것이 아니라

땅에서 걸어 다니는 것이다.

기적은 하늘을 날거나 물 위를 걷는 것이 아니라

땅에서 걸어 다니는 것이다.

기적은 하늘을 날거나 물 위를 걷는 것이 아니라

땅에서 걸어 다니는 것이다.

L.B. 존슨

돌이킬 수 없는 어제는 우리의 것이 아니지만

이기거나 질 수 있는 내일은 우리의 것이다.

돌이킬 수 없는 어제는 우리의 것이 아니지만

이기거나 질 수 있는 내일은 우리의 것이다.

돌이킬 수 없는 어제는 우리의 것이 아니지만

이기거나 질 수 있는 내일은 우리의 것이다.

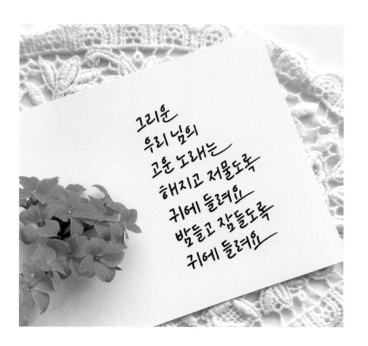

Point

세로로 길게 문장을 쓸 때는 각 줄의 마지막 글자의 가로획을 길게 써서 화려함을 더해보세요. 긴 획을 쓸 때 두렵더라도, 자신 있게 빠르게 쓰면 날렵하고 속도감이 느껴지는 글씨를 쓸 수 있어요. 다만, 세로로 획이 너무 길어지면 아래 문장을 방해할 수 있으니 주의하세요.

사용 펜: 페이퍼메이트 잉크조이 젤 0.7

김소월, <님의 노래> 중에서

그리운
우리 님의
고운 노래는
해지고 저물도록
귀에 들려요
밤들고 잠들도록
귀에 들려요

그리운
우리 님의
고운 노래는
해지고 저물도록
귀에 들려요
밤들고 잠들도록
귀에 들려요

그리운
우리 님의
고운 노래는
해지고 저물도록
귀에 들려요
밤들고 잠들도록
귀에 들려요

그리운
우리 님의
고운 노래는
해지고 저물도록
귀에 들려요
밤들고 잠들도록
귀에 들려요

그리운
우리 님의
고운 노래는
해지고 저물도록
귀에 들려요
밤들고 잠들도록
귀에 들려요

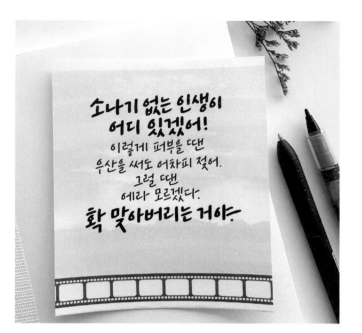

Point

문장을 가운데에 맞춰 정렬하고, 처음과 마지막 줄 문장을 굵은 펜으로 강조해 써보세요. 글씨에 힘이 생기며 문장의 주목도가 확 올라간답니다.

'맞'처럼 받침 ㅈ의 마지막 획을 길게 쓰고, '야'의 모음 가로획을 길게 써서 강조해보는 것도 좋아요.

사용 펜: 제노 붓펜(중간 붓, 中), 페이퍼메이트 잉크조이 젤 0.7

신하은, 드라마 <갯마을 차차차>

소나기 없는 인생이
어디 있겠어!
이렇게 퍼부을 땐
우산을 써도 어차피 젖어.
그럴 땐
에라 모르겠다.
확 맞아버리는 거야.

소나기 없는 인생이
어디 있겠어!
이렇게 퍼부을 땐
우산을 써도 어차피 젖어.
그럴 땐
에라 모르겠다.
확 맞아버리는 거야.

소나기 없는 인생이
어디 있겠어!
이렇게 퍼부을 땐
우산을 써도 어차피 젖어.
그럴 땐
에라 모르겠다.
확 맞아버리는 거야.

소나기 없는 인생이
어디 있겠어!
이렇게 퍼부을 땐
우산을 써도 어차피 젖어.
그럴 땐
에라 모르겠다.
확 맞아버리는 거야.

소나기 없는 인생이
어디 있겠어!
이렇게 퍼부을 땐
우산을 써도 어차피 젖어.
그럴 땐
에라 모르겠다.
확 맞아버리는 거야.

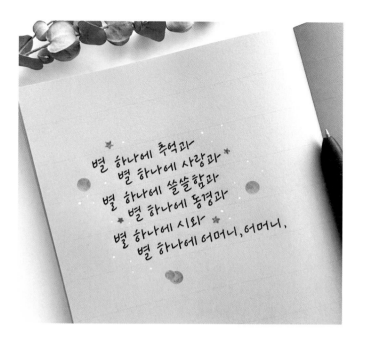

(Point)

문장에 같은 단어가 반복된다면 글자의 위치를 다르게 잡아서 써보세요. 예시 글에서는 '별'이 모든 문장 첫머리에 오기 때문에 왼쪽 정렬로 쓰는 것보다는 어긋나게 배치해 쓰는 게 좋아요.
'별'의 받침 ㄹ도 다양한 형태로 써보며 손글씨를 보는 재미를 만들어주세요.

사용 펜: 페이퍼메이트 잉크조이 젤 0.7

윤동주, <별 헤는 밤> 중에서

별 하나에 추억과
　　별 하나에 사랑과
별 하나에 쓸쓸함과
　　별 하나에 동경과
별 하나에 시와
　　별 하나에 어머니, 어머니,

별 하나에 추억과
　　별 하나에 사랑과
별 하나에 쓸쓸함과
　　별 하나에 동경과
별 하나에 시와
　　별 하나에 어머니, 어머니,

별 하나에 추억과
　별 하나에 사랑과
별 하나에 쓸쓸함과
　별 하나에 동경과
별 하나에 시와
　별 하나에 어머니, 어머니,

별 하나에 추억과
　별 하나에 사랑과
별 하나에 쓸쓸함과
　별 하나에 동경과
별 하나에 시와
　별 하나에 어머니, 어머니,

별 하나에 추억과
　별 하나에 사랑과
별 하나에 쓸쓸함과
　별 하나에 동경과
별 하나에 시와
　별 하나에 어머니, 어머니,

가끔은 띄어쓰기를 하지 말고 문장을 써보세요. 문장 정렬을 자유롭게 해보고, 단어의 받침을 강조하면서 쓰면 흘림체의 화려함이 더 돋보이는 문장을 완성할 수 있어요. 마지막 줄에 받침 ㅁ, ㄹ, ㅂ을 자신 있게 강조해서 써보세요.

사용 펜: 페이퍼메이트 잉크조이 젤 0.7

한용운, <우는 때> 중에서

꽃핀아침
달밝은저녁
비오는밤
그대가가장
님그리운때라고
남들은말합니다

135

꽃핀아침
달밝은저녁
비오는밤
그대가가장
님그리운때라고
남들은말합니다

꽃핀아침
달밝은저녁
비오는밤
그대가가장
님그리운때라고
남들은말합니다

꽃핀아침
달밝은저녁
비오는밤
그대가가장
님그리운때라고
남들은말합니다

Point

홀림체를 쓸 때 세로획을 반듯하게 유지해 쓰는 게 어려답다면 그리드 노트를 사용해보세요. 줄 노트와는 달리 세로선이 있기 때문에 그 선을 가이드라인처럼 사용해 글씨를 쓸 수 있어요.

굵기가 다른 두 개의 펜을 사용해서 강약을 조절하고, 마지막 줄의 ㅅ을 길게 써서 강조해보세요.

사용 펜: 제브라 사라사 클립 0.7, 제노 붓펜(중간 붓, 中)

헤르만 헤세, 《데미안》

거대한
새 한 마리가
알에서 나오려고
안간힘을 쓰고 있었다.
그 알은 세계였다.
그 세계는 산산조각으로
부서지지 않으면
안 되었다.

137

거대한
새 한 마리가
알에서 나오려고
안간힘을 쓰고 있었다.
그 알은 세계였다.
그 세계는 산산조각으로
부서지지 않으면
안 되었다.

거대한
새 한 마리가
알에서 나오려고
안간힘을 쓰고 있었다.
그 알은 세계였다.
그 세계는 산산조각으로
부서지지 않으면
안 되었다.

거대한
새 한 마리가
알에서 나오려고
안간힘을 쓰고 있었다.
그 알은 세계였다.
그 세계는 산산조각으로
부서지지 않으면
안 되었다

Point

또박체와 흘림체를 같은 글 안에서 섞어서 써줘도 멋진 손글씨가 된답니다. 대화가 들어가는 글을 쓸 때 활용하면 좋아요. 큰따옴표 안에 들어가는 말은 '흘림체'로 쓰고 나머지는 '또박체'로 써보세요. 서체가 바뀌는 부분에서는 한 줄 띄어서 써주는 게 좋아요. 또박체를 중심으로 쓴 글에 흘림체를 함께 써줄 때도 동일해요.

사용 펜: 페이퍼메이트 잉크조이 젤 0.7

오스카 와일드, 《행복한 왕자》

"내 몸은 순금으로 덮여 있어.
제비야 제비야.
이 금박을 한 겹씩 떠서
가난한 이들에게 나눠주렴.
사람들은 금이 있으면
행복해질 거라 늘 믿으니까. "

행복한 왕자가 말했어요.

"내 몸은 순금으로 덮여 있어.
제비야 제비야.
이 금박을 한 겹씩 떠서
가난한 이들에게 나눠주렴.
사람들은 금이 있으면
행복해질 거라 늘 믿으니까. "

행복한 왕자가 말했어요.

"내 몸은 순금으로 덮여 있어.
제비야 제비야.
이 금박을 한 겹씩 떠데서
가난한 이들에게 나눠주렴.
사람들은 금이 있으면
행복해질 거라 늘 믿으니까."

행복한 왕자가 말했어요.

"내 몸은 순금으로 덮여 있어.
제비야 제비야.
이 금박을 한 겹씩 떠데서
가난한 이들에게 나눠주렴.
사람들은 금이 있으면
행복해질 거라 늘 믿으니까."

행복한 왕자가 말했어요.

"내 몸은 순금으로 덮여 있어.
제비야 제비야.
이 금박을 한 겹씩 떠데서
가난한 이들에게 나눠주렴.
사람들은 금이 있으면
행복해질 거라 늘 믿으니까."

행복한 왕자가 말했어요.

(Point)

노트에 바로 필사하는 게 부담스러울 때나 문장과 어울리는 예쁜 메모지를 발견했을 때는 메모지에 손글씨를 쓴 후에 노트나 다이어리에 붙여보세요. 밋밋한 노트를 나만의 스타일로 꾸며볼 수 있어서 일석이조랍니다. 예쁜 메모지에서 좋은 아이디어를 얻을 수도 있으니 다양한 종이류를 구경하고 사용해보세요.

사용 펜: 페이퍼메이트 잉크조이 젤 0.7

서재경, 《사는 건 피곤하지만 그래도 오늘이 좋아》

나에게 어울리는
위치에서
평범한 밝기로
잘 빛나고 있다면,
그것도 나름대로
의미 있는 게 아닐까.

나에게 어울리는
위치에서
평범한 밝기로
잘 빛나고 있다면,
그것도 나름대로
의미 있는 게 아닐까.

141

나에게 어울리는
위치에서
평범한 밝기로
잘 빛나고 있다면,
그것도 나름대로
의미 있는 게 아닐까.

나에게 어울리는
위치에서
평범한 밝기로
잘 빛나고 있다면,
그것도 나름대로
의미 있는 게 아닐까.

나에게 어울리는
위치에서
평범한 밝기로
잘 빛나고 있다면,
그것도 나름대로
의미 있는 게 아닐까.

나에게 어울리는
위치에서
평범한 밝기로
잘 빛나고 있다면,
그것도 나름대로
의미 있는 게 아닐까.

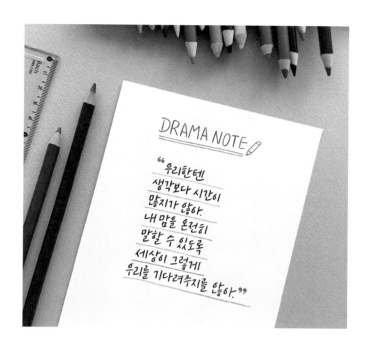

Point

마음에 드는 메모지가 없을 때는 직접 만들어보세요. 색연필로 상단에 타이틀을 쓰고 문장에 맞춰서 줄도 그어요. 자를 대고 그린 것처럼 일직선이 아니어도 괜찮으니 자유롭게 그어서 나만의 노트를 만들고 써보세요. 드라마 대사를 쓸 때는 색연필로 큰따옴표를 그려주면 좋아요.

사용 펜: 페이퍼메이트 잉크조이 젤 0.7, 프리즈마 색연필(PC906, PC925)

임의정, 드라마 <법대로 사랑하라>

" 우리한텐
생각보다 시간이
많지가 않아.
내 맘을 온전히
말할 수 있도록
세상이 그렇게
우리를 기다려주지를 않아. "

" 우리한텐
생각보다 시간이
많지가 않아.
내 맘을 온전히
말할 수 있도록
세상이 그렇게
우리를 기다려주지를 않아. "

"우리한텐
생각보다 시간이
많지가 않아.
내 맘을 온전히
말할 수 있도록
세상이 그렇게
우리를 기다려주지를 않아."

"우리한텐
생각보다 시간이
많지가 않아.
내 맘을 온전히
말할 수 있도록
세상이 그렇게
우리를 기다려주지를 않아."

"우리한텐
생각보다 시간이
많지가 않아.
내 맘을 온전히
말할 수 있도록
세상이 그렇게
우리를 기다려주지를 않아."

Point

흘림체를 다양하게 써보고 싶다면 4칸 혹은 6칸 수학 연습장을 활용해보세요. 문구점에서 쉽게 구입할 수 있고, 같은 문장을 다양하게 쓴 후 한눈에 볼 수 있어서 좋아요. 흘림체는 어떻게 포인트를 줘서 쓰느냐에 따라 느낌이 많이 달라지는 서체예요. 배운 것만 그대로 따라 쓰기보다는 스스로 서체를 발전시켜보는 시간이 필요해요. 이렇게 연습하다 보면 실력이 확 늘어날 거예요.

사용 펜: 페이퍼메이트 잉크조이 젤 0.7, 제노 붓펜(중간 붓, 中), 유니볼 시그노 파스텔레드 0.7, 펜텔 하이브리드 듀얼 메탈릭 젤 1.0(메탈릭레드+블랙)

이상, <동생 옥희 보아라> 중에서

이해 없는 세상에서
나만은 언제라도
네 편인 것을 잊지 마라.
세상은 넓다.
너를 놀라게 할 일도
많겠거니와
또 배울 것도 많으리라.

이해 없는 세상에서
나만은 언제라도
네 편인 것을 잊지 마라.
세상은 넓다.
너를 놀라게 할 일도
많겠거니와
또 배울 것도 많으리라.

이해 없는 세상에서
나만은 언제라도
네 편인 것을 잊지 마라.
세상은 넓다.
너를 놀라게 할 일도
많겠거니와
또 배울 것도 많으리라.

이해 없는 세상에서
나만은 언제라도
네 편인 것을 잊지 마라.
세상은 넓다.
너를 놀라게 할 일도
많겠거니와
또 배울 것도 많으리라.

검은색이나 어두운 색의 종이에 글씨를 쓸 때는 화이트나 실버 색의 펜을 사용해보세요. 메탈릭 계열의 펜을 사용해보는 것도 좋아요.

강조하고 싶은 문장은 굵은 펜으로 써주고, '한순 간'처럼 같은 받침이 연속으로 올 때는 높낮이를 살짝 달리해서 써주면 리듬감을 줄 수 있어요.

사용 펜: 유니볼 시그노 실버(0.7, 1.0)

노희경, 드라마 <괜찮아, 사랑이야>

사람들은 모두
천년의 어둠을 걷어내기 위해
천년의 시간이 걸릴 거라고
생각 했어.
하지만
빛이 드는 건 지금처럼
한 순간이야

사람들은 모두
천년의 어둠을 걷어내기 위해
천년의 시간이 걸릴 거라고
생각 했어.
하지만
빛이 드는 건 지금처럼
한 순간이야

사람들은 모두
천년의 어둠을 걷어내기 위해
천년의 시간이 걸릴 거라고
생각했어.
하지만
빛이 드는 건 지금처럼
한순간이야

사람들은 모두
천년의 어둠을 걷어내기 위해
천년의 시간이 걸릴 거라고
생각했어.
하지만
빛이 드는 건 지금처럼
한순간이야

사람들은 모두
천년의 어둠을 걷어내기 위해
천년의 시간이 걸릴 거라고
생각했어.
하지만
빛이 드는 건 지금처럼
한순간이야

내가 왕이 되면 저 아이들에게 빵과 잘 곳만 주지 않고
책을 줘서 가르침도 받게 할 거야.
정신과 마음이 굶주려 있으면,
아무리 배가 불러봤자 별로 도움이 되지 않거든.
오늘의 교훈을 절대 잊지말자.
내가 그걸 잊어버리면 백성이 고통을 당하고 말 거야.
배움은 마음을 부드럽게 하고 온화하고 자비로운 마음을 낳거든.

사용 펜: 페이퍼메이트 잉크조이 젤 0.7, 제노 붓펜(중간 붓, 中), 유니볼 시그노 파스텔레드 0.7

내가 왕이 되면 저 아이들에게 빵과 잘 곳만 주지 않고
책을 줘서 가르침도 받게 할 거야.
정신과 마음이 굶주려 있으면,
아무리 배가 불러봤자 별로 도움이 되지 않거든.
오늘의 교훈을 절대 잊지 말자.
내가 그걸 잊어버리면 백성이 고통을 당하고 말 거야.
배움은 마음을 부드럽게 하고 온화하고 자비로운 마음을 낳거든.

마크 트웨인, 《왕자와 거지》

내가 왕이 되면 저 아이들에게 빵과 잘 곳만 주지 않고
책을 줘서 가르침도 받게 할 거야.
정신과 마음이 굶주려 있으면,
아무리 배가 불러봤자 별로 도움이 되지 않거든.

오늘의 교훈을 절대 잊지 말자.

내가 그걸 잊어버리면 백성이 고통을 당하고 말 거야.
배움은 마음을 부드럽게 하고 온화하고 자비로운 마음을 넣거든

내가 왕이 되면 저 아이들에게 빵과 잘 곳만 주지 않고
책을 줘서 가르침도 받게 할 거야.
정신과 마음이 굶주려 있으면,
아무리 배가 불러봤자 별로 도움이 되지 않거든.

오늘의 교훈을 절대 잊지 말자.

내가 그걸 잊어버리면 백성이 고통을 당하고 말 거야.
배움은 마음을 부드럽게 하고 온화하고 자비로운 마음을 넣거든

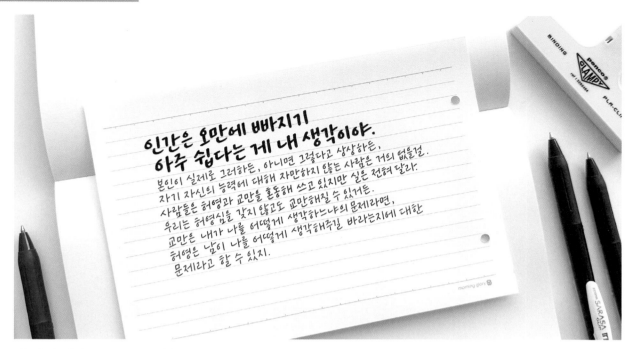

사용 펜: 제노 붓펜(중간 붓, 中), 제브라 사라사 클립 빈티지 0.5(그린블랙, 레드블랙, 브라운그레이)

인간은 오만에 빠지기
아주 쉽다는 게 내 생각이야.

본인이 실제로 그러하든, 아니면 그렇다고 상상하든,
자기 자신의 능력에 대해 자만하지 않는 사람은 거의 없을걸.
사람들은 허영과 교만을 혼동해 쓰고 있지만 실은 전혀 달라.
우리는 허영심을 갖지 않고도 교만해질 수 있거든.
교만은 내가 나를 어떻게 생각하느냐의 문제라면,
허영은 남이 나를 어떻게 생각해주길 바라는지에 대한
문제라고 할 수 있지.

제인 오스틴, 《오만과 편견》

인간은 오만에 빠지기
아주 쉽다는 게 내 생각이야.

본인이 실제로 그러하든, 아니면 그렇다고 상상하든,
자기 자신의 능력에 대해 자만하지 않는 사람은 거의 없을걸.
사람들은 허영과 교만을 혼동해 쓰고 있지만 실은 전혀 달라.
우리는 허영심을 갖지 않고도 교만해질 수 있거든.
교만은 내가 나를 어떻게 생각하느냐의 문제라면,
허영은 남이 나를 어떻게 생각해주길 바라는지에 대한
문제라고 할 수 있지.

인간은 오만에 빠지기
아주 쉽다는 게 내 생각이야.

본인이 실제로 그러하든, 아니면 그렇다고 상상하든,
자기 자신의 능력에 대해 자만하지 않는 사람은 거의 없을걸.
사람들은 허영과 교만을 혼동해 쓰고 있지만 실은 전혀 달라.
우리는 허영심을 갖지 않고도 교만해질 수 있거든.
교만은 내가 나를 어떻게 생각하느냐의 문제라면,
허영은 남이 나를 어떻게 생각해주길 바라는지에 대한
문제라고 할 수 있지.

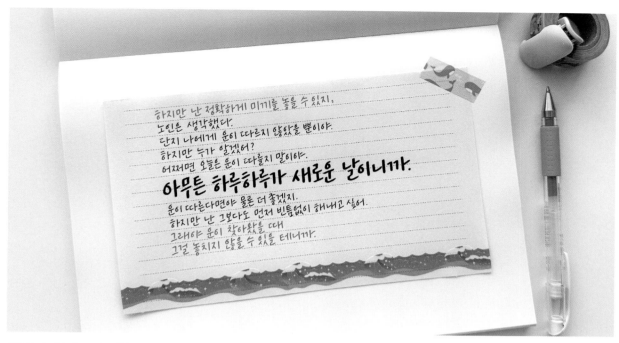

사용 펜: 유니볼 시그노 파스텔블루 0.7, 유니볼 시그노 0.5, 제노 붓펜(중간 붓, 中)

하지만 난 정확하게 미끼를 놓을 수 있지,
노인은 생각했다.
단지 나에게 운이 따르지 않았을 뿐이야.
하지만 누가 알겠어?
어쩌면 오늘은 운이 따를지 말이야.

아무튼 하루하루가 새로운 날이니까.

운이 따른다면야 물론 더 좋겠지.
하지만 난 그보다도 먼저 빈틈없이 해내고 싶어.
그래야 운이 찾아왔을 때
그걸 놓치지 않을 수 있을 테니까.

어니스트 헤밍웨이, 《노인과 바다》

하지만 난 정확하게 미끼를 놓을 수 있지,
노인은 생각했다.
단지 나에게 운이 따르지 않았을 뿐이야.
하지만 누가 알겠어?
어쩌면 오늘은 운이 따를지 말이야.
아무튼 하루하루가 새로운 날이니까.
운이 따른다면야 물론 더 좋겠지.
하지만 난 그보다도 먼저 빈틈없이 해내고 싶어.
그래야 운이 찾아왔을 때
그걸 놓치지 않을 수 있을 테니까.

하지만 난 정확하게 미끼를 놓을 수 있지,
노인은 생각했다.
단지 나에게 운이 따르지 않았을 뿐이야.
하지만 누가 알겠어?
어쩌면 오늘은 운이 따를지 말이야.
아무튼 하루하루가 새로운 날이니까.
운이 따른다면야 물론 더 좋겠지.
하지만 난 그보다도 먼저 빈틈없이 해내고 싶어.
그래야 운이 찾아왔을 때
그걸 놓치지 않을 수 있을 테니까.

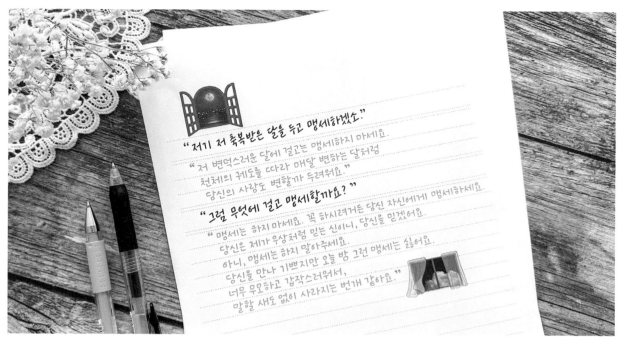

사용 펜: 제브라 사라사 클립 0.7, 유니볼 시그노 파스텔레드 0.7

"저기 저 축복받은 달을 두고 맹세하겠소."

"저 변덕스러운 달에 걸고는 맹세하지 마세요.
천체의 궤도를 따라 매달 변하는 달처럼
당신의 사랑도 변할까 두려워요."

"그럼 무엇에 걸고 맹세할까요?"

"맹세는 하지 마세요. 꼭 하시려거든 당신 자신에게 맹세하세요.
당신은 제가 우상처럼 믿는 신이니, 당신을 믿겠어요.
아니, 맹세는 하지 말아주세요.
당신을 만나 기쁘지만 오늘 밤 그런 맹세는 싫어요.
너무 무모하고 갑작스러워서,
말할 새도 없이 사라지는 번개 같아요."

윌리엄 셰익스피어,《로미오와 줄리엣》

155

"저기 저 축복받은 달을 두고 맹세하겠소."

"저 변덕스러운 달에 걸고는 맹세하지 마세요.
천체의 궤도를 따라 매달 변하는 달처럼
당신의 사랑도 변할까 두려워요."

"그럼 무엇에 걸고 맹세할까요?"

"맹세는 하지 마세요. 꼭 하시려거든 당신 자신에게 맹세하세요.
당신은 제가 우상처럼 믿는 신이니, 당신을 믿겠어요.
아니, 맹세는 하지 말아주세요.
당신을 만나 기쁘지만 오늘 밤 그런 맹세는 싫어요.
너무 무모하고 갑작스러워서,
말할 새도 없이 사라지는 번개 같아요."

"저기 저 축복받은 달을 두고 맹세하겠소."

"저 변덕스러운 달에 걸고는 맹세하지 마세요.
천체의 궤도를 따라 매달 변하는 달처럼
당신의 사랑도 변할까 두려워요."

"그럼 무엇에 걸고 맹세할까요?"

"맹세는 하지 마세요. 꼭 하시려거든 당신 자신에게 맹세하세요.
당신은 제가 우상처럼 믿는 신이니, 당신을 믿겠어요.
아니, 맹세는 하지 말아주세요.
당신을 만나 기쁘지만 오늘 밤 그런 맹세는 싫어요.
너무 무모하고 갑작스러워서,
말할 새도 없이 사라지는 번개 같아요."

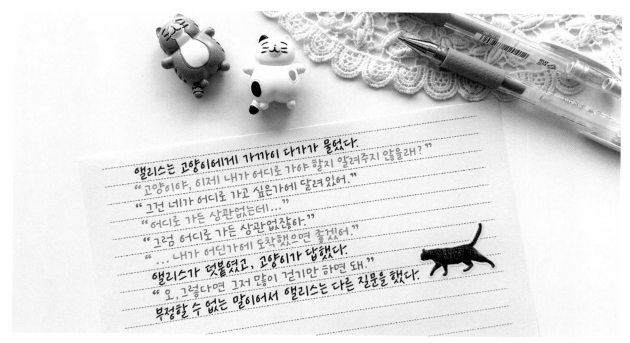

사용 펜: 페이퍼메이트 잉크조이 젤 0.7, 유니볼 시그노 0.7(파스텔레드, 파스텔블루)

앨리스는 고양이에게 가까이 다가가 물었다.
"고양이야, 이제 내가 어디로 가야 할지 알려주지 않을래?"
"그건 네가 어디로 가고 싶은가에 달려 있어."
"어디로 가든 상관없는데..."
"그럼 어디로 가든 상관없잖아."
"...내가 어딘가에 도착했으면 좋겠어."
앨리스가 덧붙였고, 고양이가 답했다.
"오, 그렇다면 그저 많이 걷기만 하면 돼."
부정할 수 없는 말이어서 앨리스는 다른 질문을 했다.

루이스 캐럴, 《이상한 나라의 앨리스》

앨리스는 고양이에게 가까이 다가가 물었다.
"고양이야, 이제 내가 어디로 가야 할지 알려주지 않을래?"
"그건 네가 어디로 가고 싶은가에 달려 있어."
"어디로 가든 상관없는데…"
"그럼 어디로 가든 상관없잖아."
"…내가 어딘가에 도착했으면 좋겠어."
앨리스가 덧붙였고, 고양이가 답했다.
"오, 그렇다면 그저 많이 걷기만 하면 돼."
부정할 수 없는 말이어서 앨리스는 다른 질문을 했다.

앨리스는 고양이에게 가까이 다가가 물었다.
"고양이야, 이제 내가 어디로 가야 할지 알려주지 않을래?"
"그건 네가 어디로 가고 싶은가에 달려 있어."
"어디로 가든 상관없는데…"
"그럼 어디로 가든 상관없잖아."
"…내가 어딘가에 도착했으면 좋겠어."
앨리스가 덧붙였고, 고양이가 답했다.
"오, 그렇다면 그저 많이 걷기만 하면 돼."
부정할 수 없는 말이어서 앨리스는 다른 질문을 했다.

· PART **3** ·

그대만나려고
물너머로
연밥을던졌다가
멀리서남에게들켜
반나절이
부끄러웠답니다

'사극체'
잘 쓰고 싶어

성공은 성공한 당일에
갑자기 생겨난 것이 아니다.
반드시 원인이 있다.

이번에는 캘리애의 새로운 서체 '사극체'를 배워볼 거예요. 사극 드라마의 명대사를 좀 더 어울리는 손글씨에 담고 싶어 이리저리 써보며 연구하다가 탄생한 서체랍니다. 또박체에서 몇 가지 포인트만 바꿔주면 예스러우면서도 고급스러운 사극체를 쓸 수 있어요. 시, 고전 문학, 사극 속 명대사를 필사하기에도 좋고, 웃어른께 드리는 편지에 활용하기에도 좋아요.

• **모음의 세로획을 쓸 때 획의 시작점과 끝점에 세리프를 넣어주시고, ㄱ의 세로획을 쓸 때도 끝부분에서 세리프를 넣어 마무리해주세요.**

 * 세리프: 글씨에서 획의 시작이나 끝부분에 있는 작은 돌출선

기억 가을 걱정

• **모음 ㅝ를 쓸 때 ㅜ의 세로획 끝이 왼쪽으로 살짝 휘어지게 쓰고, ㅓ의 가로획이 ㅜ 위쪽에 오도록 쓰세요.**

고마워 권리 응원

• **ㄱ, ㄴ, ㄹ 등 꺾이는 선이 있는 글자를 쓸 때 꺾이는 부분은 둥글게 쓰지 말고 뾰족하게 찌르듯 확실하게 표현해 써주세요.**

인연 선물 눈물 연결

- ㄹ을 쓸 때 첫 가로획과 두 번째 가로획은 살짝 올라간 상태에서 내려가며 그어주고, 마지막 가로획은 내려간 상태에서 살짝 올려주며 그어주세요. 세로획은 모두 '/' 방향의 사선으로 내려 써주세요.

사랑해요 별처럼 달처럼

- ㅂ을 쓸 때는 두 번째 세로획을 좀 더 길게 쓰세요. '볕'이나 '별빛'처럼 ㅂ 옆에 모음이 오는 경우에는 모음의 세로획을 가장 길게 써보세요.

봄볕 별빛

- ㅇ을 쓸 때 삼각형을 그리듯이 선을 긋고, 시작점의 선이 조금 남는 위치에서 마무리 해주세요.

영원 행운

가 을　가 을　가 을　가 을　가 을

가 을　가 을　가 을　가 을　가 을

근 본　근 본　근 본　근 본　근 본

근 본　근 본　근 본　근 본　근 본

기 억　기 억　기 억　기 억　기 억

기 억　기 억　기 억　기 억　기 억

넓 다　넓 다　넓 다　넓 다　넓 다

넓 다　넓 다　넓 다　넓 다　넓 다

능 통　능 통　능 통　능 통　능 통

능 통　능 통　능 통　능 통　능 통

맨 날　맨 날　맨 날　맨 날　맨 날

맨 날　맨 날　맨 날　맨 날　맨 날

따 르 다　따 르 다　따 르 다

따 르 다　따 르 다　따 르 다

따 르 다　따 르 다　따 르 다

숲	숲	숲	숲	숲	숲	숲	숲	숲	숲		
물	두	물	두	물	두	물	두	물	두		
물	두	물	두	물	두	물	두	물	두		
무	리	무	리	무	리	무	리	무	리		
무	리	무	리	무	리	무	리	무	리		
새	싹	새	싹	새	싹	새	싹	새	싹		
새	싹	새	싹	새	싹	새	싹	새	싹		
신	중	신	중	신	중	신	중	신	중		
신	중	신	중	신	중	신	중	신	중		
머	무	르	다	머	무	르	다				
머	무	르	다	머	무	르	다				
머	무	르	다	머	무	르	다				
움	트	다	움	트	다						
움	트	다	움	트	다	움	트	다			
움	트	다	움	트	다	움	트	다			

알 다 알 다 알 다 알 다 알 다
알 다 알 다 알 다 알 다 알 다

완 벽 완 벽 완 벽 완 벽 완 벽
완 벽 완 벽 완 벽 완 벽 완 벽

원 인 원 인 원 인 원 인 원 인
원 인 원 인 원 인 원 인 원 인

이 웃 이 웃 이 웃 이 웃 이 웃
이 웃 이 웃 이 웃 이 웃 이 웃

지 혜 지 혜 지 혜 지 혜 지 혜
지 혜 지 혜 지 혜 지 혜 지 혜

창 밖 창 밖 창 밖 창 밖 창 밖
창 밖 창 밖 창 밖 창 밖 창 밖

반 나 절 반 나 절 반 나 절
반 나 절 반 나 절 반 나 절
반 나 절 반 나 절 반 나 절

책임 책임 책임 책임 책임
책임 책임 책임 책임 책임

최선 최선 최선 최선 최선
최선 최선 최선 최선 최선

햇볕 햇볕 햇볕 햇볕 햇볕
햇볕 햇볕 햇볕 햇볕 햇볕

즐거움 즐거움 즐거움
즐거움 즐거움 즐거움
즐거움 즐거움 즐거움

채우다 채우다 채우다
채우다 채우다 채우다
채우다 채우다 채우다

푸르다 푸르다 푸르다
푸르다 푸르다 푸르다
푸르다 푸르다 푸르다

모음의 세로획을 쓸 때 획의 시작점과 끝점에 세리
프를 넣어주시고, 길이는 자음과 비슷하거나 약간
길게 쓰세요. 자음 아래에 오는 모음의 가로획은
직선을 유지하되 끝부분을 살짝 위로 올려서 쓰
고, 길이는 자음과 비슷하게 맞춰서 쓰세요.
ㅐ처럼 세로획이 반복되는 모음의 경우에는 뒤에
오는 세로획을 조금 더 길게 쓰는 게 좋아요.

《한서》

인생은 즐거움을 행하는 것이다.

인생은 즐거움을 행하는 것이다.

인생은 즐거움을 행하는 것이다.

인생은 즐거움을 행하는 것이다.

인생은 즐거움을 행하는 것이다.

공을 세우되 거기에 머무르지 않는다.

공을 세우되 거기에 머무르지 않는다.

공을 세우되 거기에 머무르지 않는다.

한 가지에 몰두하는 것보다 신나는 일은 없다.

한 가지에 몰두하는 것보다 신나는 일은 없다.

한 가지에 몰두하는 것보다 신나는 일은 없다.

끝을 잘 맺되 시작부터 신중해야 한다.

끝을 잘 맺되 시작부터 신중해야 한다.

끝을 잘 맺되 시작부터 신중해야 한다.

Point

ㄱ의 세로획을 쓸 때는 직선을 유지하다가 끝부분이 살짝 왼쪽으로 휘어지게 쓰세요. '그'처럼 아래에 모음이 오는 ㄱ을 쓸 때는 가로획과 세로획의 비율을 1:1로 쓰고, '게'처럼 모음이 옆에 오는 ㄱ을 쓸 때는 1:2 비율로 쓰는 게 좋아요. ㄱ이 받침에 올 때는 비율을 동일하게 쓰거나 세로획을 조금 더 짧게 써보세요.

맹자

그대에게서 나온 것은 그대에게로 돌아간다.

그대에게서 나온 것은 그대에게로 돌아간다.

그대에게서 나온 것은 그대에게로 돌아간다.

그대에게서 나온 것은 그대에게로 돌아간다.

그대에게서 나온 것은 그대에게로 돌아간다.

하지 않는 것이지, 하지 못하는 것이 아니다.

하지 않는 것이지, 하지 못하는 것이 아니다.

하지 않는 것이지, 하지 못하는 것이 아니다.

가는 자는 쫓지 말며, 오는 자는 막지 말라.

가는 자는 쫓지 말며, 오는 자는 막지 말라.

가는 자는 쫓지 말며, 오는 자는 막지 말라.

말이 쉬운 것은 그 책임을 생각하지 않기 때문이다.

말이 쉬운 것은 그 책임을 생각하지 않기 때문이다.

말이 쉬운 것은 그 책임을 생각하지 않기 때문이다.

ㅂ을 쓸 때는 세로획에 세리프를 넣고, 두 번째 세로획을 조금 더 길게 쓰세요. 다만, ㅂ을 받침에 쓸 때는 함께 쓰는 모음(ㅏ)의 세로획의 길이에 따라 ㅂ의 두 번째 세로획 길이를 조절해서 써보세요.
ㅍ을 쓸 때는 세로획에 세리프를 넣고 ㅂ과 마찬가지로 두 번째 세로획을 조금 더 길게 쓰세요.

박바라, 드라마 <슈룹>

어떻게 맨날 최선을 다한답니까? 피곤해서 못 삽니다.

어떻게 맨날 최선을 다한답니까? 피곤해서 못 삽니다.

어떻게 맨날 최선을 다한답니까? 피곤해서 못 삽니다.

어떻게 맨날 최선을 다한답니까? 피곤해서 못 삽니다.

어떻게 맨날 최선을 다한답니까? 피곤해서 못 삽니다.

가보지 않았을 뿐 갈 수 없는 곳이 아니라고...

가보지 않았을 뿐 갈 수 없는 곳이 아니라고...

가보지 않았을 뿐 갈 수 없는 곳이 아니라고...

《주역》

변하지 않음이 바로 참다운 변화다.

변하지 않음이 바로 참다운 변화다.

변하지 않음이 바로 참다운 변화다.

주희

사랑은 따뜻한 햇볕 속에서 움트는 새싹과도 같다.

사랑은 따뜻한 햇볕 속에서 움트는 새싹과도 같다.

사랑은 따뜻한 햇볕 속에서 움트는 새싹과도 같다.

</br>

Point

ㅇ을 쓸 때는 끝부분을 살짝 남기고 삼각형을 그리듯이 써보세요. ㅇ이 너무 크면 예쁘지 않으니 커지지 않도록 주의하세요.

초성 ㅎ을 쓸 때는 '하'처럼 첫 획을 사선으로 쓰고, 두 번째 가로획에서 ㅇ까지 연결해서 한 번에 써보세요. 받침에 쓸 때는 '않'처럼 첫 획과 두 번째 가로획 모두 직선으로 쓰고, 두 번째 가로획의 가운데에서 아래로 내려가며 ㅇ을 써 ㅎ을 완성해주세요.

《논어》

배우고서도 생각하지 않으면 얻는 것이 없다.

배우고서도 생각하지 않으면 얻는 것이 없다.

배우고서도 생각하지 않으면 얻는 것이 없다.

배우고서도 생각하지 않으면 얻는 것이 없다.

배우고서도 생각하지 않으면 얻는 것이 없다.

덕은 외롭지 않으니, 반드시 이웃이 있다.

덕은 외롭지 않으니, 반드시 이웃이 있다.

덕은 외롭지 않으니, 반드시 이웃이 있다.

너는 스스로 네 한계를 긋고 있다.

너는 스스로 네 한계를 긋고 있다.

너는 스스로 네 한계를 긋고 있다.

지혜로운 사람은 모든 것에 미혹되지 않는다.

지혜로운 사람은 모든 것에 미혹되지 않는다.

지혜로운 사람은 모든 것에 미혹되지 않는다.

Point

ㄴ, ㄹ처럼 꺾이는 선이 있는 글자를 쓸 때는 꺾이는 부분을 뾰족하게 찌르듯 확실하게 표현해 쓰세요. 가로획은 보통 살짝 올리면서 쓰고, ㄹ의 마지막 가로획은 조금 길게 써보세요.

'너'처럼 ㄴ 옆에 모음이 올 때는 ㄴ의 가로, 세로 비율을 맞춰서 쓰고, '는'처럼 아래에 모음이 올 때는 세로획과 가로획이 1:2 비율이 되도록 쓰세요.

《대대례기》

물이 너무 맑으면 물고기가 없고,

사람이 너무 따지면 따르는 무리가 없다.

물이 너무 맑으면 물고기가 없고,

사람이 너무 따지면 따르는 무리가 없다.

물이 너무 맑으면 물고기가 없고,

사람이 너무 따지면 따르는 무리가 없다.

물이 너무 맑으면 물고기가 없고,

사람이 너무 따지면 따르는 무리가 없다.

정인보, <나라 잃은 백성의 슬픈 시> 중에서

슬픈데도 슬퍼할 줄 모르면서
능히 도모하고 나아갈 수 있는 자는 없다.

슬픈데도 슬퍼할 줄 모르면서
능히 도모하고 나아갈 수 있는 자는 없다.

슬픈데도 슬퍼할 줄 모르면서
능히 도모하고 나아갈 수 있는 자는 없다.

Point
ㅁ을 쓸 때는 첫 세로획에 세리프를 넣어서 쓴 후, ㄱ을 쓰듯이 첫 가로획과 두 번째 세로획을 이어서 쓰세요. 단, 첫 세로획의 꺾인 부분(세리프)까지는 잇지 말고 잘 보이도록 남겨두는 게 좋아요. 마지막 가로획은 편하게 직선으로 이어서 완성해주면 됩니다. ㅁ의 세로획과 가로획의 비율은 자유롭게 써도 되지만 '말'처럼 받침과 함께 오는 초성 ㅁ을 쓸 때는 정사각형으로 쓰는 게 좋아요.

《논어》

아는 것을 안다고, 모르는 것을 모른다고.

이것이 바로 말의 근본이다.

아는 것을 안다고, 모르는 것을 모른다고.

이것이 바로 말의 근본이다.

아는 것을 안다고, 모르는 것을 모른다고.

이것이 바로 말의 근본이다.

아는 것을 안다고, 모르는 것을 모른다고.

이것이 바로 말의 근본이다.

끝난 일은 말할 필요도 없고

지나간 일을 탓할 필요도 없다.

끝난 일은 말할 필요도 없고

지나간 일을 탓할 필요도 없다.

끝난 일은 말할 필요도 없고

지나간 일을 탓할 필요도 없다.

마음에 풍파가 없으면
어디나 모두 푸른 산이고
무성한 숲이다.

ㅅ을 쓸 때는 시작점에 세리프를 넣어서 쓰세요.
'산'처럼 ㅅ 옆에 모음 ㅏ가 오는 경우에는 ㅅ의 첫
획 가운데에서 두 번째 획을 그어주고, '성'처럼 ㅅ
옆에 모음 ㅓ가 올 때는 첫 획의 아래쪽에서 두 번
째 획이 시작되도록 쓰세요. '숲'처럼 ㅅ 아래에 모
음이 올 때는 ㅅ의 두 선을 최대한 벌려서 쓰는 게
좋아요.

《채근담》

마음에 풍파가 없으면

어디나 모두 푸른 산이고 무성한 숲이다.

마음에 풍파가 없으면

어디나 모두 푸른 산이고 무성한 숲이다.

마음에 풍파가 없으면

어디나 모두 푸른 산이고 무성한 숲이다.

마음에 풍파가 없으면

어디나 모두 푸른 산이고 무성한 숲이다.

《문장궤범》

성공은 성공한 당일에 갑자기 생겨난 것이 아니다. 반드시 원인이 있다.

성공은 성공한 당일에 갑자기 생겨난 것이 아니다. 반드시 원인이 있다.

성공은 성공한 당일에 갑자기 생겨난 것이 아니다. 반드시 원인이 있다.

Point

'많'처럼 받침에 겹자음이 올 때는 겹받침의 첫 자음(ㄴ)은 초성(ㅁ) 아래, 두 번째 자음(ㅎ)은 모음(ㅏ) 아래에 쓰세요. 받침에 오는 ㅎ의 첫 획은 가로로 쓰세요.

'묶'처럼 모음 ㅜ 아래에 쌍받침이나 겹받침이 올 때는 모음(ㅜ)의 세로획을 기준으로 받침을 나눠서 쓰는 게 좋아요. 받침 ㄲ을 쓸 때는 뒤에 오는 ㄱ의 세로획을 더 길게 써보세요.

《근사록》

책을 반드시 많이 읽을 필요는 없다.

다만, 요지를 묶을 수 있어야 한다.

책을 반드시 많이 읽을 필요는 없다.

다만, 요지를 묶을 수 있어야 한다.

책을 반드시 많이 읽을 필요는 없다.

다만, 요지를 묶을 수 있어야 한다.

책을 반드시 많이 읽을 필요는 없다.

다만, 요지를 묶을 수 있어야 한다.

《채근담》

뜻이 넓은 사람은 좁은 방도
천지처럼 넓다고 느낀다.

뜻이 넓은 사람은 좁은 방도

천지처럼 넓다고 느낀다.

뜻이 넓은 사람은 좁은 방도

천지처럼 넓다고 느낀다.

Point

사극체는 세로쓰기에 어울리는 서체이니 방향을 바꿔 쓰며 예스러운 느낌을 더해보세요. 기본 가이드 선이 없으면 쓰기 힘들 수 있으니 8mm 혹은 10mm 노트를 옆으로 돌려놓고 써보세요. 노트가 없다면 직접 선을 그어서 써도 좋아요. 쓰는 방향은 오른쪽에서 왼쪽으로 쓰면 돼요. 옆에 오는 모음의 세로획을 기준점으로 놓고 쓰면 배열을 깔끔하게 맞출 수 있어요.

사용 펜: 제노 붓펜(가는 붓, 細)

허난설헌, <연밥 따기 노래> 중에서

그대만나려고
물너머로
연밥을던졌다가
멀리서 남에게들켜
반나절이
부끄러웠답니다

그대만나려고
물너머로
연밥을던졌다가
멀리서남에게들켜
반나절이
부끄러웠답니다

그대만나려고
물너머로
연밥을던졌다가
멀리서남에게들켜
반나절이
부끄러웠답니다

그대만나려고
물너머로
연밥을던졌다가
멀리서남에게들켜
반나절이
부끄러웠답니다

Point

띄어쓰기를 생략한 채 퍼즐을 맞추듯 글씨를 써보세요. 강조하고 싶은 부분이 있다면 조금 더 굵은 펜으로 써도 좋아요. 두 번째 줄의 '밤'을 강조하기 위해 다른 글자보다 조금 더 크게 쓰고, 네 번째 줄의 '봄'을 강조하기 위해 해당 줄을 전체적으로 조금 더 앞으로 빼내서 크기도 키워 썼어요. 사극체는 '밤'과 '봄'처럼 받침 있는 글자를 강조하거나, 자간 사이 빈 공간에 글자를 끼워 넣으며 배치하면 멋스러움을 더할 수 있어요.

사용 펜: 제노 붓펜(가는 붓, 細), 제노 붓펜(중간 붓, 中)

황진이, <동짓달 기나긴 밤을>

동짓달
기나긴밤을
한허리베어내어
봄바람이불아래
서리서리넣었다가
고운임오신날밤이되면
굽이굽이펴리라.

동짓달
기나긴밤을
한허리베어내어
봄바람이불아래
서리서리넣었다가
고운임오신날 밤이되면
굽이굽이펴리라.

동짓달
기나긴밤을
한허리베어내어
봄바람이불아래
서리서리넣었다가
고운임오신날 밤이되면
굽이굽이펴리라.

동짓달
기나긴밤을
한허리베어내어
봄바람이불아래
서리서리넣었다가
고운임오신날 밤이되면
굽이굽이펴리라.

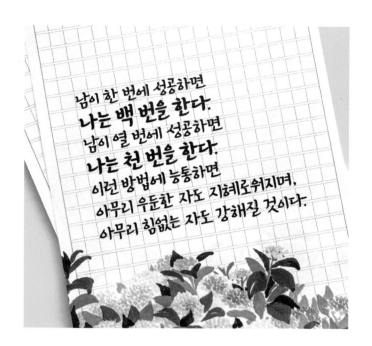

Point

비슷한 내용이나 단어가 반복되는 문장을 쓸 때는 포인트가 되는 부분을 다른 펜으로 써보세요. 각 문장의 첫 단어가 비슷한 글자로 반복되면 자칫 밋밋해 보일 수 있는데 글자의 강약을 조절함으로써 변화를 줄 수 있어요.

문장의 배열을 바꾸는 방법도 있으니 연습 후에 다르게 바꿔서 써보세요. (133쪽 참고)

사용 펜: 제노 붓펜(가는 붓, 細), 제노 붓펜(중간 붓, 中)

〈중용〉

남이 한 번에 성공하면
나는 백 번을 한다.
남이 열 번에 성공하면
나는 천 번을 한다.
이런 방법에 능통하면
아무리 우둔한 자도
지혜로워지며,
아무리 힘없는 자도
강해질 것이다.

남이 한 번에 성공하면
나는 백 번을 한다.
남이 열 번에 성공하면
나는 천 번을 한다.
이런 방법에 능통하면
아무리 우둔한 자도
지혜로워지며,
아무리 힘없는 자도
강해질 것이다.

남이 한 번에 성공하면
나는 백 번을 한다.
남이 열 번에 성공하면
나는 천 번을 한다.
이런 방법에 능통하면
아무리 우둔한 자도
지혜로워지며,
아무리 힘없는 자도
강해질 것이다.

남이 한 번에 성공하면
나는 백 번을 한다.
남이 열 번에 성공하면
나는 천 번을 한다.
이런 방법에 능통하면
아무리 우둔한 자도
지혜로워지며,
아무리 힘없는 자도
강해질 것이다.

남이 한 번에 성공하면
나는 백 번을 한다.
남이 열 번에 성공하면
나는 천 번을 한다.
이런 방법에 능통하면
아무리 우둔한 자도
지혜로워지며,
아무리 힘없는 자도
강해질 것이다.

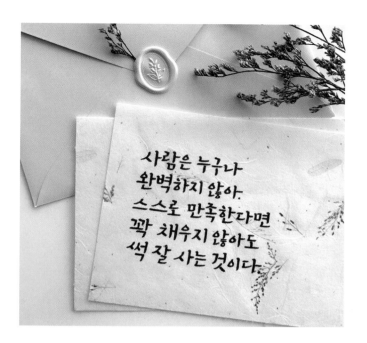

Point

글씨는 어떤 종이에 쓰느냐에 따라 그 분위기가 확 달라지는데, 사극체는 한지에 썼을 때 더 빛을 발해요. 좋아하는 시나 명문장, 혹은 웃어른께 드리는 편지 문구 등을 한지에 적어보세요. 제노 붓펜으로 쓰면 한지에서도 잘 번지지 않아 좋아요.

사용 펜: 제노 붓펜(가는 붓, 細)

박바라, 드라마 <슈룹>

사람은 누구나
완벽하지 않아.
스스로 만족한다면
꽉 채우지 않아도
썩 잘 사는 것이다.

사람은 누구나
완벽하지 않아.
스스로 만족한다면
꽉 채우지 않아도
썩 잘 사는 것이다.

사람은 누구나
완벽하지 않아.
스스로 만족한다면
꼭 채우지 않아도
썩 잘 사는 것이다.

사람은 누구나
완벽하지 않아.
스스로 만족한다면
꼭 채우지 않아도
썩 잘 사는 것이다.

사람은 누구나
완벽하지 않아.
스스로 만족한다면
꼭 채우지 않아도
썩 잘 사는 것이다.

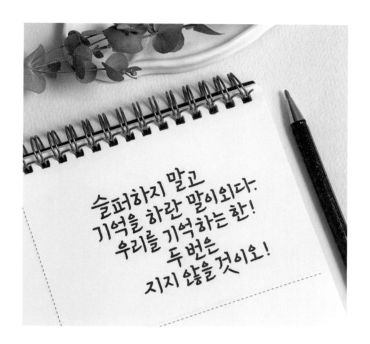

Point

제노 붓펜으로 쓰는 것에 익숙해지면 다른 펜으로 사극체를 연습해보세요. 1.0 정도의 중성펜이 좋은데, 그중에서도 펜텔 하이브리드 듀얼 메탈릭 1.0을 추천해요. 끊김 없이 부드럽게 써지고 두 가지 색이 동시에 나와서 쓰는 재미도 있어요.

문장을 쓸 때 각 줄의 첫머리를 맞추기보다 변주하면서 쓰고, 마지막 줄에서 '것'의 받침 ㅅ을 쓸 때 두 번째 획을 길게 써서 강조해주세요.

사용 펜: 펜텔 하이브리드 듀얼 메탈릭 1.0(메탈릭 레드+블랙)

정현민, 드라마 <녹두꽃>

슬퍼하지 말고
기억을 하란 말이외다.
우리를 기억하는 한!
두 번은
지지 않을 것이오!

슬퍼하지 말고
기억을 하란 말이외다.
우리를 기억하는 한!
두 번은
지지 않을 것이오!

슬퍼하지 말고
기억을 하란 말이외다.
우리를 기억하는 한!
두 번은
지지 않을 것이오!

슬퍼하지 말고
기억을 하란 말이외다.
우리를 기억하는 한!
두 번은
지지 않을 것이오!

슬퍼하지 말고
기억을 하란 말이외다.
우리를 기억하는 한!
두 번은
지지 않을 것이오!